THE MODERN PICTORIALISM OF D. J. RUZICKA

MODERNÍ PIKTORIALISMUS D. J. RŮŽIČKY

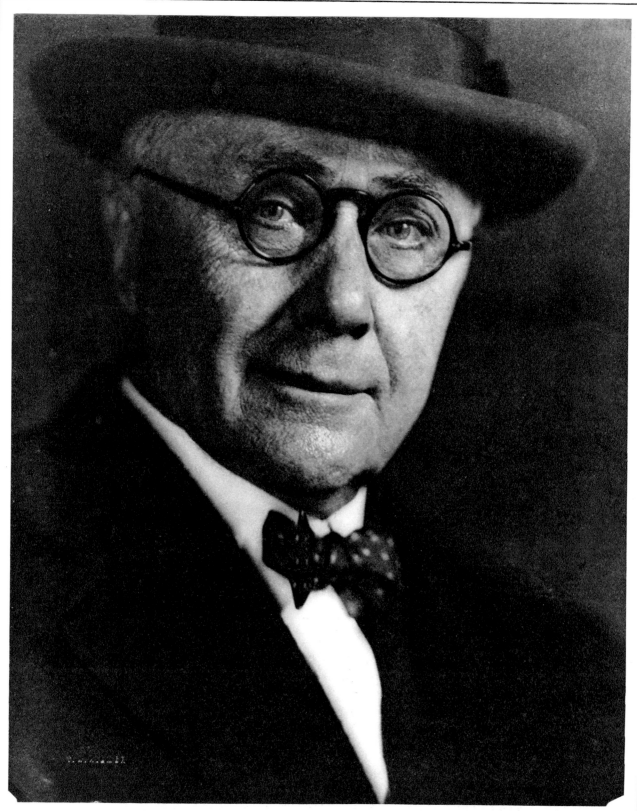

T. W. Kilmer
PORTRAIT OF D. J. RUZICKA
1941
Collection of Martin G. Weinstein

T. W. Kilmer
PORTRÉT D. J. RŮŽIČKY
1941
Sbírka Martina G. Weinsteina

THE MODERN PICTORIALISM OF D. J. RUZICKA

MODERNÍ PIKTORIALISMUS D. J. RŮŽIČKY

CHRISTIAN A. PETERSON
DANIELA MRÁZKOVÁ

THE MINNEAPOLIS INSTITUTE OF ARTS
GALERIE HLAVNÍHO MĚSTA PRAHY

1990

This publication was produced in conjunction with an exhibition organized by The Minneapolis Institute of Arts.

Joslyn Art Museum
Omaha, Nebraska
October 20—December 16, 1990

The Minneapolis Institute of Arts
Minneapolis, Minnesota
January 26—April 14, 1991

Everson Museum of Art
Syracuse, New York
May 10—June 23, 1991

Galerie Hlavního Města Prahy
Prague, Czechoslovakia
September 10—October 27, 1991

ACKNOWLEDGMENTS

This publication and the exhibition it accompanies are the result of the hard work and dedication of many people. Without their efforts, neither would have been accomplished.

Foremost among the individuals I wish to thank are Martin G. Weinstein and Daniela Mrázková. Martin's bold decision to build a significant private collection of D. J. Ruzicka's photographs gave me the opportunity to fully study and understand the work of this pictorialist, who is little known in the United States. I am deeply grateful to him for sharing his enthusiastic interest in Ruzicka with me and for making many of his works available for exhibition. This project would not have been possible without Martin's generous involvement. Daniela Mrázková has been equally pivotal to the success of this publication and exhibition. It was she who explained to me Ruzicka's importance to Czechoslovakian photography and who, as my primary Czechoslovakian contact, helped me secure numerous essential materials that I could not have obtained alone. In addition to contributing an insightful essay to the catalogue, Daniela became my true collaborator on this project and, perhaps even more important, a true friend.

For willingly providing research material or memories about Ruzicka, I would like to thank Ernst Ebbefeld, Tom Jacobson, Jan Lauschmann, Keith de Lellis, Alfred Lowenherz, Henry D. Mavis, Kazi Navara, Donna Scanlan, Tony Trancale, and Anne Tucker. Roman Danis and Oldrich Otypka kindly assisted with translations.

I am grateful to the Joslyn Art Museum, the Everson Museum of Art, and Galerie Hlavního Města Prahy for participating in the limited tour of the exhibition: Marsha Gallagher, Dominique Nahas, and Jan Sekera at these respective institutions were instrumental in making arrangements. Dr. Sekera also agreed to have the Galerie oversee publication of the catalogue, a contribution we greatly appreciate.

In addition to Martin Weinstein, a small group of private collectors and public museums graciously lent original photographs and lantern slides for the exhibition. They are: the Brooklyn Museum; the Camera Club of New York; the Canadian Centre for Architecture, Montreal; the Jacques Baruch Gallery, Chicago; the Kicken-Pauseback Gallerie, Köln; the Moravská Galerie v Brně; the Uměleckoprů-myslové Muzeum v Praze; Francis S. Perrone; Paul F. Walter; and Jerry Zbiral and Alan Teller. Assisting in these loans were Terry Abbott, Antonín Dufek, David Harris, Zdeněk Kirschner, Jaroslav Langr, and Barbara Head Millstein. To these institutions and individuals I extend my sincere thanks.

Lastly, I wish to thank my colleagues at The Minneapolis Institute of Arts who faithfully supported and worked on the project: Suzanne Anderson, Michael Conforti, Beth Desnick, Carroll T. Hartwell, Tom Jance, Patti Landres, Evan M. Maurer, and Gary Mortensen. I would like to make special mention of Karen Duncan and Peggy Tolbert for their detailed logistical work, Susan C. Jones for her concise editing of Daniela's and my essays, and Anne Knauff for her constant emotional support.

C. A. P.

I especially would like to thank Christian Peterson for his enthusiastic interest in the work of Drahomir Josef Ruzicka. Christian has assembled an exhibition and written an essay that demonstrate Ruzicka's importance to American and European photography. Thanks to Christian's care and effort, this one-man show of the works of a man whose heart belonged as much to America as it did to Bohemia will be presented for the first time in his adoptive as well as his native country.

Christian already has thanked everyone to whom I also wish to express my gratitude. To his list I add only two names: Karel Biba and Jiří Ševčík from the Galerie Hlavního Města Prahy. Karel deserves praise for the care he gave to the production of the catalogue and installation of the exhibition, and I thank Jiří for assuming responsibility for the exhibition's success.

D. M.

8

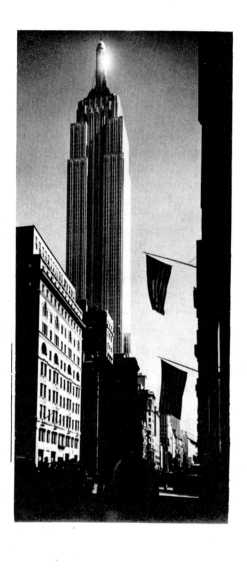

D. J. RUZICKA:
AN AMERICAN PICTORIALIST

BY CHRISTIAN A. PETERSON

Most serious amateur photographers in the United States concentrated on pictorialism during the first half of the twentieth century. Distinguishing themselves from hordes of casual snapshooters, pictorial photographers attempted to make artistic statements with the camera by producing pleasing images and beautiful prints. Thomas O. Sheckell, a leading artist of the lens, stated in a 1939 salon catalogue that "the aim of the Pictorial Photographer is to produce pictures of beauty, originality and artistic self-expression, in the tradition of the fine arts, with thought to composition, beauty of subject matter and the tone and surface texture of the print."[1] For fifty years a large contingent of dedicated amateurs made self-conscious efforts at instilling art and beauty in photography.

Drahomir Joseph Růžička, a Manhattan physician, was prominent among the pictorialists who acquired their reputations after World War I. Known throughout his photographic career as Dr. D. J. Ruzicka, he began showing his work in the 1910s and by the next decade had become a recognized salon exhibitor. He was a founding member of such groups as the Pictorial Photographers of America and the Pittsburgh Salon and an inspiration to camera clubs throughout the country. New York City was his favorite subject, and his images of the interior of Pennsylvania Station, always depicted with shafts of volume-defining sunlight, became something of a trademark. Beginning in 1921 he made regular trips back to his native Czechoslovakia, where his approach to the medium was considered revolutionary and where it fostered an avant-garde movement in photography. Articles about him and reproductions of his work appeared in the photographic press for nearly fifty years, culminating in the publication of a small monograph in 1959, a year before his death.

Ruzicka was born in 1870 in a village near Chrudim, Bohemia, before it became a region of Czechoslovakia. At the age of six he immigrated with his family to the United States, where his father hoped to purchase a pharmacy and make an adequate living for his wife, daughter, and four sons. Attracted to Nebraska by its sizable Czech-American population, the Ruzickas settled on a farm near Wahoo, where Ruzicka's father presumably worked as a pharmacist. After spending nine

years in the Midwest, Ruzicka was sent to New York City to finish high school and, upon graduation, to Vienna to study medicine. In Europe he met his first bride-to-be, but he returned to the United States to earn his medical degree from New York University. By 1894 he had opened his own practice on Manhattan's Upper East Side; he specialized in obstetrics and pediatrics and was universally described as a kind and considerate doctor.

Ruzicka was introduced to the photographic process through his early involvement with X-ray technology. He was one of the first doctors to experiment with X rays, shortly after their invention in 1895, but he eventually had to stop using them when he suffered from the adverse effects of radiation.[2] "Making X-Rays led to an acquaintance with photography and the germ was instilled and propagated," wrote fellow pictorialist William Alexander Alcock. "Watching a plate develop had charms. The pleasure of seeing an image come up was intriguing. . . . By what odd circumstance a photographer is born and by what devious and astounding ways his progress wends might make a romance."[3] In 1904, the year Ruzicka gave up using X rays, he acquired his first camera. His initial romance with amateur photography was short-lived, however, and he abandoned it after a year of frustrating results.

Five years later Ruzicka was prompted—by a magazine article—to return to photography. One day in 1909, while waiting for a subway train in New York, he saw the June issue of *Photo-Era* on a newsstand. Ruzicka was intrigued by an essay on the German photographer Rudolph Dührkoop that was illustrated with reproductions of his work. Dührkoop, who is credited with pioneering artistic portrait photography on the Continent, had abandoned the conventions of studio portraiture and instead was concentrating on composition, natural settings, and print quality. While Ruzicka would never work commercially in photography nor make many portraits, he was impressed by Dührkoop's creative use of the medium. Dührkoop's pictures "caught Ruzicka's eye—and also his heart. He was facing something extraordinary."[4] For the first time, Ruzicka understood the artistic possibilities of photography, and this realization marked the beginning of his long involvement with pictorialism.

By the time Ruzicka became aware of pictorial photography, the movement had firmly established itself in the United States. During the decade and a half before World War I, camera clubs were created all over the country, hundreds of exhibitions—sometimes called "salons"—were hung, and numerous artistically oriented photographic monthlies were being published. Controversy erupted over leadership of the pictorial movement, but a surprising stylistic uniformity pervaded its imagery. Based largely on nineteenth-century standards of art, most early pictorial images were picturesque and painterly, using soft-focus effects and printing processes easily manipulated by hand. Landscapes, figure studies, and portraits were among the preferred subjects.

Countless amateur photographers considered themselves part of the pictorial movement during its existence, but it was the elite Photo-Secession group that made the most significant contributions early in the century. Led by Alfred Stieglitz, the Secession was a loosely knit national organization that included such innovative pictorialists as Gertrude Käsebier, Edward Steichen, and Clarence H. White among its membership. Using their work, Stieglitz organized influential exhibitions at respected museums and at the Secession's own Little Galleries (later known as "291") in New York City. He also published the journal *Camera Work*, illustrated with exquisite original photogravures.

Ruzicka eventually subscribed to Steiglitz's sumptuous quarterly,[5] but the first photographic magazine to interest him was *Photo-Era*, the popular monthly containing that inspiring article on Rudolph Dührkoop. At first the magazine provided only artistic inspiration and technical information for him,[6] but it soon served also as a vehicle for his own work and influence. In 1911, *Photo-Era* first reproduced Ruzicka's images. Its editor, Wilfred A. French, observed: "Rarely has an amateur of so brief practical experience (two years) shown such strong executive ability and keen appreciation of art principles as Dr. Ruzicka. His illustrated paper on the pictorial attractions of Central Park, published in the October *Photo-Era*, has gained many admirers."[7] In addition to publishing the only article known to have been written by Ruzicka, the Boston-based *Photo-Era* also printed the first piece devoted exclusively to him and his work. And while reproductions of his photographs appeared regularly in such popular monthlies as Philadelphia's *The Camera* and New York's widely read *American Photography*, more of Ruzicka's images were seen in the pages of *Photo-Era* than in any other monthly through World War I.

Ruzicka's earliest accomplished images, produced during the 1910s, primarily were attractive pastoral scenes made in the parks of New York City—despite the opinion of at least one writer that Central Park was "one of the most difficult places in the United States for the production of pictorial work."[8] This was the only period when Ruzicka concentrated on landscapes, although he occasionally returned to them during the rest of his career. Writing in 1911 on "The Experiences of a City Amateur," Ruzicka explained his feelings about parks and the creative possibilities they held for him.

> To the city amateur, who, like myself, seldom gets the opportunity to go out into the country, the city parks offer at once the most convenient and the best field for the exercise of his pastime. There it is possible to obtain landscape pictures with or without figures, games, and figure-studies. The winding paths are most attractive, with their graceful

curves, the sunshine streaming down now in broad splashes, now in delicate changing streaks, while the trees with their branches and leaves throw down their tracery of shadows. Add to this the constantly changing stream of humanity, children playing on the sunlit paths or on the many little meadows alongside—their elders chatting as they walk along, or meeting a friend and stopping to gossip.

Our own Central Park (and it is there that most of the pictures herewith reproduced were made) with its lakes, boats, and bridges offers an inexhaustible supply of pictorial elements. For a year or so I have been doing most of my photography in our parks—mostly in Central Park, as that is most conveniently located. For pure landscape work Bronx Park or Pelham Bay with its views of Long Island Sound offers great opportunities. But it is only lately that I am beginning to see the many beautiful things in our parks, and as my powers of observation are improving with experience I see more and more pictures in the park and less of its mere map-like extent. Fine pictures can be made there at all times, in all seasons, and during all kinds of weather.[9]

True to the style of early pictorialism, Ruzicka's park images were picturesque, atmospheric, and well-composed. Many of them were prizewinners in the photographic magazines. And among those that were highly admired was his nostalgically titled *When We Were Little Boys* (page 57): "This is a most pleasing genre subject, well conceived and well carried out," wrote the editor of *The Camera*. "The grouping of the figures is excellent and the pose of each subject natural and unconstrained. The figures are well placed, too, so as to bring them as a point of attraction in the proper part of the composition. The atmosphere effect is also good."[10] This image is so fully representative of early pictorial aesthetics that it stands as one of Ruzicka's first important pieces.

Ruzicka paid meticulous attention to light and the way it manifested itself in his photographs. His sense of light was so keen that he reportedly never used a meter when making exposures, and he could accurately predict the sun's altered effects on his favorite subjects throughout the year. Like the Belgian pictorialist Léonard Misonne, Ruzicka preferred to work in the early morning hours when natural illumination was soft and diffused. His park scenes are invariably bathed in a soothing luminosity that brings life to the shadows as well as the highlights. Groups of women, mothers and children, and quiet, vacated paths are sometimes so

enveloped in sunshine that light itself becomes the true subject of the photograph.

Enhancing Ruzicka's eloquent use of light were the soft-focus effects he achieved in his prints. Like most early pictorialists, he found microscopic sharpness in photography to be cold and scientific, preferring the gentle artistry of softened images. Muted effects were so closely tied to early pictorialism that, in 1918, Clarence H. White stated it would be a "catastrophe" if photography was deprived of soft-focus lenses; Ruzicka staunchly agreed.[11] In addition to specially designed lenses, Ruzicka occasionally used paper negatives in his early work to further suppress the details of a scene. Excessive diffusion, however, was to be avoided; pictorialists did not equate vague fuzziness with fine softness.

All of Ruzicka's early images were printed on platinum paper, the medium of choice for pictorialists until World War I. Though it cost more than any other paper, Ruzicka, like most other creative amateurs at the time, felt that "the inherent beauty and permanency of a good platinum print far outweigh[ed] considerations of economy."[12] In addition to being more stable than silver, the metal used in most photosensitive materials, platinum yielded an unrivaled range of subtle grays. Not surprisingly, pictorialists such as Ruzicka were drawn to a process that enabled them to produce sensitive prints of an almost palpable richness and warmth.

While the imagery of the pictorial movement did not vary much until the 1920s, its leadership changed significantly during the 1910s. After 1910, Alfred Stieglitz, presenting fewer and fewer photographs at "291" and in *Camera Work*, relinquished power. Meanwhile the pictorial movement attracted thousands of new amateurs who regarded the camera as a means of individual expression and who continued to band together in local camera clubs. The Pictorial Photographers of America, founded in 1916 and still in existence today, became the most visible and influential national organization of pictorialists in the 1920s and 1930s, when it published a series of influential annuals and sponsored numerous photographic salons. Though based in New York City, the PPA involved photographers throughout the country; its "Council of Forty" included representatives from nearly twenty states. While a few figures, such as Clarence H. White and Gertrude Käsebier, came from Alfred Stieglitz's now-defunct Photo-Secession, the vast majority of PPA members were new pictorialists, like Ruzicka, who were not working or known before 1910.[13]

In marked contrast to the Photo-Secession and its elitist approach, the Pictorial Photographers of America voiced a strong populist sentiment. Considering itself an educational association, it proclaimed that its aims were:

(a) To stimulate and encourage those engaged and interested in the Art of Photography.

(b) To honor those who have given valued service to the advancement of Photography.

(c) To form centres for intercourse and for exchange of views.

(d) To facilitate the formation of centres where photographs may be always seen and purchased by the public.

(e) To enlist the aid of museums and public libraries in adding photographic prints to their departments.

(f) To stimulate public taste through exhibitions, lectures and publications.

(g) To invite exhibits of foreign work and encourage participation in exhibitions held in foreign countries.

(h) To promote education in this art, so as to raise the standards of Photography in the United States of America.[14]

Indicative of the PPA's democratic viewpoint was the open-minded attitude the organization exhibited in preparing its publications and salons. Issued five times between 1920 and 1929, its well-designed annuals reproduced work by both members and nonmembers. In the same vein, the PPA's photographic salons featured open entries, in a determined effort to represent the "present state of pictorial photography throughout the world."[15] Particularly impressive was its Sixth International Salon of Photography, held in 1939 as a centennial celebration of the invention of photography; included were more than 300 pictorial prints, all of which were reproduced in the catalogue.

Ruzicka was involved with the Pictorial Photographers of America from its inception until his death in 1960. He was a founding member, served on its first executive committee, and even claimed that its initial organizational meetings took place in his home.[16] Despite an early interest in the structure of the PPA, he soon left administrative responsibilities to others (such as longtime president Ira W. Martin) and began functioning more as a spiritual leader. Though he preferred to photograph alone, he spent considerable time sharing his work, knowledge, and enthusiasm with others. He frequently served on the jury of the PPA's international salons, where his work was included by special invitation, and in the early 1930s he won the organization's silver cup competition. He personally showed his work at numerous PPA meetings, gave informational talks on such subjects as European photography, and did technical demonstrations on procedures like the toning of prints. In 1940, in recognition of his long and devoted service to the PPA, Ruzicka was named honorary president, a title he held for the last twenty years of his life.

In spite of his close association with the Pictorial Photographers of America, however, Ruzicka did not restrict his activities to one organization. In 1947 a New York journalist observed that "nobody is better known or more widely loved in amateur photography than Dr. D. J. Ruzicka. A fine photographer himself, he has helped many a beginner, [and] is never too busy to help judge a camera club contest or lend a hand in any way for the welfare of our hobby."[17] Ruzicka also became a leading member of the Camera Club of New York, where he spoke numerous times and was featured in at least three one-person exhibitions. Because he frequently traveled to judge exhibitions and to show his work, his influence reached far beyond the clubs of New York City; he sat on the jury for pictorial salons in Pittsburgh, Boston, and elsewhere, and in 1952 he was called the "recognized Dean of Salon judges."[18]

Like many amateurs, Ruzicka got great satisfaction out of sharing his pictures with others and was inspired by increased interest in his work, which he exhibited at camera clubs and museums. For about twenty years, Ruzicka also frequently showed his work in photographic salons, the type of exhibition most closely associated with pictorialism. In 1929 a writer in the PPA's monthly newsletter declared that "the Salon is the means by which we measure the result of our efforts. It is the Proving Ground of Pictorial Photography—the place where the chaff is separated from the wheat."[19] Organized throughout the United States and the rest of the world, salons chronicled the progress of pictorial photography. Ruzicka's works were seen at salons either as complimentary exhibits, because he was on the jury of selection, or as regular entries. He was a charter member of the Pittsburgh Salon of Photographic Art, founded in 1914, which consistently showed his work for two decades. Ruzicka was most active as an exhibitor during the 1935—36 salon season: slightly more than 100 of his prints were hung in thirty-three different salons. Yet compared with some pictorialists, like the prolific Chicago surgeon Max Thorek (who exhibited nearly 350 prints in the same season), Ruzicka's numbers were modest.

By the early 1940s, when many photographers were concentrating on quantity instead of quality, Ruzicka stopped sending his prints to the salons. In 1944 he asserted: "The salons have served a good purpose but in the last few years they have degenerated into a scramble for ratings."[20] Ruzicka's attitude toward pictorial photography was cooperative, not competitive, and after the early 1940s he shied away from the salons, favoring other exhibition opportunities.

In 1940 *The American Annual of Photography* listed nearly 700 camera clubs, most of which regularly viewed their own members' work and frequently exhibited the work of nationally known pictorialists like Ruzicka. Many clubs applied labels to the backs of the photographs they exhibited, and Ruzicka's work is well-adorned with these colorful stickers recording the journeys of a particular print. One of his

Pennsylvania Station images, for instance, sports twenty-two labels, indicating it was seen at clubs in Boston, Philadelphia, Chicago, San Francisco, Los Angeles, and elsewhere. In 1946 the Pictorial Photographers of America organized an exhibition exclusively of Ruzicka's work for travel to domestic camera clubs, and as late as 1950 clubs still were requesting his photographs.

Ruzicka was also one of a very few pictorialists whose work was seen in solo museum exhibitions in the 1930s and 1940s. During this period numerous museums did cosponsor salons with camera clubs, but otherwise few paid serious attention to pictorial photography. The Brooklyn Museum and what is now the Smithsonian Institution's National Museum of American History were unusual in that both had curators who specialized in photography and who organized small, one-man shows of Ruzicka's photographs. These presentations, while modest in scale, suggest nevertheless that Ruzicka's reputation extended beyond that of pictorialism's own clubs and salons.

After World War I powerful social and aesthetic forces began to influence Ruzicka's work and indeed the entire field of pictorial photography. In 1924 a writer for *The Camera* prophesized:

> The pictorialism of the future relies wholly, or almost entirely so, upon a more intelligent and eclectic view of life than that which at present prevails. In other and simpler words, people will be making pictorial photographs of subjects which those of us at the present time are passing by. It is so in other expressions of art, in music, sculpture, poetry; it is the unconventional, namely, that to which we are unaccustomed, that the thoughtful turn for treatment. For life, after all, is infinitely varied, and photography has hardly yet begun to portray it.[21]

Although creative amateurs still paid an inordinate amount of attention to composition for its own sake, their work was edging toward a more modern pictorialism.

Modernism had a pervasive influence on all aspects of American society during the post—World War I decades. The underlying premise of the movement was that science and technology would prevail in the future. Radio, sound movies, and television all were introduced in the 1920s and 1930s, when America eagerly entered the machine age. Consumerism ran rampant as mass marketing and sophisticated advertising persuaded the populace to stock up on electrified, streamlined, and labor-saving devices. Despite the Great Depression, the period was marked by a widespread, if misguided, optimism that culminated in the 1939 New York World's Fair "World of Tomorrow."

Pictorial photography after World War I took on a new look that was suggestive of the speed, vigor, and force of the modern era. Abandoning the soft-focus effects, low tonalities, and sentimental subject matter of earlier years, pictorialists stressed sharper focus and greater contrast in photographs of more challenging subjects. The direct, forceful, "straight" approach to photography typically associated only with such modernists as Alfred Stieglitz, Paul Strand, and Charles Sheeler also became the modus operandi of many pictorial photographers.

Ruzicka, who initially had manipulated his imagery, was among the leading pictorialists to produce straight photographs after World War I. "I've made paper negatives and bromoils in my day, but I gave up faking twenty-five years ago," he wrote in 1943. "I decided then, that as you can almost always tell when a picture has been tampered with, I'd wait until I got it right on my negative—and I've stuck to that decision pretty closely. If any values are to be changed, I'll go after my subject again and again, until the changes have been recorded on the film itself, by nature and not by me."[22] Ruzicka believed that the photographer should collaborate with his medium—not fight its great potential for detail and optical rendering—and that the art of photography depended primarily upon selection, not correction. He took great pride in not having to "work up" his negatives after exposure and in avoiding elaborate printmaking processes. Instead of printing in platinum, he now made straight silver prints, which generally showed more contrast and greater immediacy.

Ruzicka strongly advocated simplicity in pictorialism—images that were both simply composed and simply achieved. Favoring a standard 2 1/4 × 3 1/4 inch folding Kodak, he used no gadgets and claimed that "only by simplification can you be sure of [good] results."[23] Applying this credo to his own compositions, he produced images that were orderly, well-balanced, and sometimes Spartan in their arrangement. His belief that the greatest beauties were seen in the simplest forms inspired such photographs as A Few Drops of Rain (page 79), where all obtrusive and unessential details are completely eliminated.

The largest and most significant group of photographs Ruzicka made in the United States depicted the streets and buildings of New York City. Begun in the late 1910s, they represent his most consistent and advanced effort at applying a modern face to the pictorial aesthetic. The architecture of Manhattan originally served only as an effective background for his soft-focus park scenes, but it soon became the main subject of his more straightforward post—World War I images.

In about 1918 Ruzicka began photographing the Pennsylvania Railroad Station, a subject he would get to know intimately, and by 1921 he was so deeply involved in capturing the urban environment that he retired early from medicine—at the age of fifty-one—in order to devote more time to his avocation. Limiting the number of subjects he photographed, he concentrated on Wall Street, Fifth Avenue, and For-

ty-second Street. "That's what I mean by an intimate acquaintance with your subject," stated Ruzicka. "Just as you cannot expect to rush up to something you're seeing for the first time, snap the shutter, and come away with a masterpiece. You've got to know all the angles, all the moods . . . if you expect to do more than scratch the surface."[24]

In the words of Czechoslovakian photographer Jiří Jeníček, Ruzicka sang "hymnic praise" to the Manhattan skyscraper as he repeatedly photographed such structures as the Woolworth Building and the Empire State Building, each New York's tallest edifice when it was built. He presented these buildings as dramatically lit, awe-inspiring monuments to mankind. Even his generic series on the "pyramids" and "canyons" of New York, depicting unidentified corners, buildings, and streets in the city, celebrate man's technological achievements, albeit with references to ancient times and the natural world.

Although Ruzicka was not the only pictorialist to take a serious interest in New York City architecture between the world wars, his work was distinguished by its careful attention to viewpoint and illumination. He applied the strong sense of light he had developed photographing landscapes to the structures of Manhattan, always aware of the perpetually changing shadows cast by surrounding buildings. Though he preferred both to explore possible sites and to make his pictures early in the morning, he found that every hour of the day revealed nuances in architectural lighting.

Though Ruzicka's viewpoint was extraordinarily simple and straightforward, it was a crucial factor to his success. He consistently placed his hand-held camera at street level to allow the viewer easy visual entry into most of his images. Steep ascending or descending views of New York buildings were rare for him. And while his intention was more sophisticated than providing a mere window on the world, he frequently placed pedestrians in shadowy foregrounds as viewer surrogates. Unlike some other pictorialists, who isolated and objectified Manhattan structures in their work, Ruzicka consciously maintained a viewpoint that was interactive and human.

Pennsylvania Railroad Station was, for Ruzicka, the photographic subject that best exemplified the coexistence of man and architecture. Designed by the firm of McKim, Mead and White, the station was completed in 1910 on a site between Thirty-first and Thirty-second streets and Seventh and Eighth avenues in Manhattan.[25] The massive Romanesque structure contrasted sharply with the sleek, art deco skyscrapers that Ruzicka also would photograph in the 1930s. But to him the station's grand waiting room—the only interior space he regularly photographed—made a provocative statement about twentieth-century man.

The presence of human figures in Ruzicka's Pennsylvania Station images is pivotal to their meaning. Despite the fact that individuals are dwarfed physically by the

vast space they inhabit, they always dominate it psychologically: mankind is shown as confident and self-assured even within this awesome interior. Ruzicka's most well-known Pennsylvania Station photograph (page 88) shows a centrally placed man, wearing a hat and overcoat, his umbrella at his side. Though seen at a great distance, the slightly confrontive figure anchors both the formal composition and the mental impression it creates. This man's importance, similar to figures in other Pennsylvania Station images, can only be fully appreciated by imagining the setting without him.

Ruzicka also exploited the spectacular light effects available in Pennsylvania Station. While he was careful about the positions of his human subjects, he paid particular attention to the light and atmosphere surrounding them. He accurately predicted the specific times that certain effects would manifest themselves, and he usually preferred strong directional sunlight that produced sweeping patterns on the floor and walls as well as evocative rays in the open spaces. Ruzicka handled such high-contrast conditions subtly, carefully choosing only figures and lampposts as silhouettes.

Ruzicka's peers were quick to recognize and acknowledge the magnitude of his achievement. Reviewing the 1921 presentation of the prestigious Pittsburgh Salon of Photographic Art, California photographer John Paul Edwards noted:

> Dr. D. J. Ruzicka of New York City, in his strong group of six studies of the "Pennsylvania Station—New York City," exhibits the strongest architectural group in the Salon. All these pictures have highly subjective charms aside from the beautiful rendering of architectural line and form. Some of these pictures, filled with atmosphere, sunshine and mystery, remind one of some temple of ancient Rome rather than a prosaic railroad-station of today. With these six pictures Dr. Ruzicka has said the last pictorial word about this interesting subject.[26]

Even the modest Ruzicka revealed personal satisfaction in his Pennsylvania Station images by selecting one for inclusion in the book My Best Photograph and Why, published in 1937.

In addition to producing finely crafted photographic prints, Ruzicka also rendered his images as lantern slides—positive transparencies on glass that usually were projected for viewing. Invented in the mid-nineteenth century, they were used extensively for illustrating educational lectures and for entertainment. Around 1900 many creative amateurs—Alfred Stieglitz among them—found lantern slides an excellent means of producing serious artistic work, often preferring them to photogra-

phic prints. By the second wave of pictorialism, however, few photographers seemed interested in the process. Even though printmaking dominated the movement after World War I, Ruzicka frequently was called upon to give technical demonstrations and screenings of his lantern slides. Along with Adolf Fassbender, he appears to have been one of the few successful slide makers during this period.

Ruzicka's lantern slides fully exploit the inherent strengths of the medium. Because they were produced on glass in direct contact with the original negative, slide images are rich, detailed, and luminous. Paper prints, by contrast, were printed by projection and are relatively limited in their tonal range. Ruzicka appreciated the fact that lantern slides were much truer transcriptions of the original negative and that the transparency of the medium provided an extraordinary sense of light, atmosphere, and depth.

During the 1920s and 1930s, when Ruzicka apparently was most involved with the process, the lantern slide could produce only monochromatic images. Just as in pictorial printmaking, however, a slide could be toned an overall color. Ruzicka was much less inhibited about adding color to his slides than to his prints, and the results suggest possible technical limitations to the toning process and recall the tendency toward cliché in some pictorial photography (that is, blue with winter scenes, green with summer landscapes, and so on). Even with such strong colors, however, Ruzicka's glass lantern slides remain among the most convincing examples of creative amateur photography from between the world wars.

While Ruzicka was among the few pictorialists producing standard $3 \frac{1}{4} \times 4$ inch glass lantern slides before World War II, by the end of the war he was only one of thousands using 35mm Kodachrome film for full-color slides. Introduced at the New York World's Fair in 1939, Kodachrome heralded a significant change in both the pictorial photography movement and the photographic career of Dr. D. J. Ruzicka. Within a decade slide making dominated pictorialism, amateurs rarely processed their own film, and museum salons of fine monochromatic prints began giving way to auditorium screenings of hastily shot color slides. Meanwhile, Ruzicka was awarded honorary fellowships by England's prestigious Royal Photographic Society (1949) and the Photographic Society of America (1950), but his dominance in the pictorial movement and indeed pictorialism itself were both beginning to wane. When he died in 1960, pictorial photography as a recognized movement was moribund.

The photographs of D. J. Ruzicka embody both the traditional strengths of pictorialism and the advancing outlook of the modern age. True to pictorialist standards, his images were always carefully composed, exquisitely printed, and accessible to a wide audience. Their superiority at photographic salons and camera clubs around the country was undisputed during the 1920s and 1930s. Because Ruzicka lived in New York City at this time, he was keenly aware of the modernist spirit erupting in

art and society and quickly adopted some of that movement's subject matter and methods. His directly rendered images of the skyscraper, for instance, capture the dynamism and force of the modern age. Yet beauty for its own sake remained at the heart of his work, and instead of pursuing modernism exclusively, D. J. Ruzicka cultivated a distinctive photographic hybrid—modern pictorialism.

NOTES

1. Thomas O. Sheckell, "Pictorial Photography," *Sixth International Salon of Photography* (New York: Pictorial Photographers of America, 1939).

2. Before the dangers of radiation were known, Ruzicka lost a few finger joints and experienced mild skin problems due to his early exposure to X rays.

3. William Alexander Alcock, "Dr. Ruzicka, Pictorialist," *Photo Art Monthly* 5, no. 9 (September 1937): 420.

4. Jiří Jeníček, *D. J. Růžička* (Prague: Státní Nakladatelství Krásné Literatury, Hudby a Umění, 1959): 9.

5. Roger Piatt Hull, "'Camera Work': An American Quarterly" (Ph. D. diss., Northwestern University): 256.

6. Ruzicka modestly stated: "Let me assure the beginner that whatever little (and very little it is) I know of things photographic is due wholly to *Photo-Era* and other photographic journals, year-books, and handbooks." D. J. Ruzicka, "The Experiences of a City Amateur," *Photo-Era* 27, no. 4 (October 1911): 171

7. Wilfred A. French, "Our Illustrations," *Photo-Era* 27, no. 6 (December 1911): 317.

8. "Our Monthly Competition," *American Photography* 5, no. 9 (September 1911): 548.

9. Ruzicka, "The Experiences of a City Amateur," p. 167.

10. "Competition Pictures—Miscellaneous," *The Camera* 16, no. 9 (September 1912): p. 425

11. Jeníček, *D. J. Růžička,* p. 16.

12. Ruzicka, "The Experiences of a City Amateur," p. 171.

13. Among this new generation of pictorialists were Dr. A. D. Chafee, Edward R. Dickson, Bernard S. Horne, Ira W. Martin, and Thurman Rotan.

14. "The Aims of the Pictorial Photographers of America," *Pictorial Photographers of America 1917* (New York: Pictorial Photographers of America, 1918), p. 6.

15. "Foreword," *International Salon of the Pictorial Photographers of America* (New York: The Art Center, 1923).

16. John Wallace Gillies, "Dr. D. J. Ruzicka," *American Photography* 17, no. 8 (August 1923): 462.

17. I. W. Schmidt, "And a Blue Ribbon Goes to the Judge!" *New York World Telegram*, May 1, 1947.

18. Boris Dobro, "PSA Profile: Dr. D. J. Ruzicka," *PSA Journal* 18, no. 12 (December 1952): 694.

19. John C. Stick, "Photographic Art in America: In the Southwest," *Light and Shade* 1, no. 4 (March 1929): 8.

20. D. J. Ruzicka, quoted in Jack Wright, "PSA Personalities: Dr. D. J. Ruzicka, F.P.S.A.," *PSA Journal* 10, no. 2 (February 1944): 99.

21. "The Photography of the Unpicturesque," *The Camera* 28, no. 3 (March 1924): 169.

22. Ruzicka quoted in Barbara Green, "Forty Years of Pictorial Photography: The Story of Dr. D. J. Ruzicka, F.R.P.S.," *The Camera* 65, no. 12 (December 1943): 95.

23. Ibid., p. 37.

24. Ibid., p. 39.

25. The original McKim, Mead, and White structure was demolished in the early 1960s. Madison Square Garden was built on the same site, with a new Pennsylvania Station underneath it.

26. John Paul Edwards, "The Eighth Pittsburgh Salon," *Photo-Era* 46, no. 5 (May 1921): 228.

D. J. RUZICKA
AND CZECH PHOTOGRAPHY

BY DANIELA MRÁZKOVÁ

D. J. Ruzicka is a pivotal figure in the history of Czech photography. "The rebirth of our photography began with him," wrote Jan Lauschmann, an expert in photographic chemistry and, incidentally, Ruzicka's nephew by marriage. Educator Jaromir Funke introduced his commentary on Ruzicka's images with these words: "In a sense it was an apparition." And writer-photographer Jiri Jenicek said of Ruzicka, "He came at the right moment." That "moment" was the end of 1921, when the doctor-photographer from New York City's Czech community arrived in Prague, and the Czech Club of Amateur Photographers held an exhibition of his photographs in their clubrooms. Czech photographers were still laboriously attempting, by means of oil, bromoil, gum-bichromate, and other manipulative processes, to make photographs that resembled paintings. Ruzicka's "straight" photographs—bromide, chloride, and chloro-bromide silver prints remarkable for their atmospheric effects— were a marked contrast to these self-consciously artistic images.

Members of the younger generation were especially enchanted by this departure from convention, and they flocked to the photography club to see Doctor Ruzicka, as he was generally known, and his works. Afterwards, he frequently invited young people to his hotel room, where they discussed the aesthetics and techniques of photography. Eventually, the reaction to Ruzicka's opinions and pictures fueled, among amateur-club members, a revolt against manipulated imagery and a movement toward "pure" photography. The modern character of Czech photography ultimately would be determined by this dramatic struggle.

In 1912, when Ruzicka first returned to his native country, Czech photography reflected the influence of European pictorialism; traces of literary symbolism, impressionism, and Art Nouveau decorativeness were especially evident. In 1921, when he paid his second visit, the time was ripe for fundamental changes, and Ruzicka's presence clearly stimulated them. But the major stimulus, of course, was the prevailing mood following World War I. In post-war Czechoslovakia, nothing would be the same as it had been before, not even photography. People, especially young people, who had survived the devastation seemed to have aged prematurely. They no

longer regarded photography as mere recreation; they recognized in it a means for expressing themselves. Even after the war, however, copying in the amateur clubs was still done on albumen paper, the picturesqueness of the subject remained paramount, and the painstaking work of producing pictorial images was equated with artistic quality. But despite the continued emphasis on decorativeness, the searing experiences of war were fermenting a change. Young people felt the need to search for new ways but lacked a sense of direction. Ruzicka, as if heaven-sent, showed the way. He came, it seemed, from another world, one that had nothing in common with the stagnant Austro-Hungarian petite bourgeoisie. Because he freely voiced his unconventional opinions about "pure" photographic expression, he was regarded by young Czech photographers as the redeemer and leader they needed.

D. J. Ruzicka was a proponent of the philosophy shared by members of the American Photo-Secession group. Alfred Stieglitz, Clarence H. White, Gertrude Käsebier, Edward Steichen, and others considered photography to be a legitimate artistic discipline that existed to transform reality, not merely represent it. To make artistically valid photographs that did not emulate the characteristics of paintings was the goal of the Secessionists. And they sought to achieve recognition and independence by breaking the bonds of convention.

Ruzicka valued the documentary essence of a photograph and rejected any artificial manipulation of the negatives or positives. Instead of relying upon oil prints, carbon prints, gum prints, and other so-called painting techniques, which he regarded as unphotographic, he strove for pure photography. But he did use soft-focus lenses to achieve a purely photographic illusiveness. In an interview with Jiri Jenicek, he said "Like all photographers of my generation, I too had a period when I photographed exclusively with needle-sharp lenses. I was delighted when I had details in the background of my picture that were invisible to the naked eye. Then, of course, there came a wave of soft-focus lenses. And I began to look at the world through deluded eyes. Then I found sharp drawing repugnant; I said good-bye to anastigmatic treatment. I was firmly convinced that an intentionally unfocused photographic picture was the only possible 'artistic' expression in photography. I agreed with Clarence H. White that getting rid of the softening lens would mean a calamity in photography."[1] By never retouching the negative or the positive and by rejecting any external intervention into the picture, except for cropping, Ruzicka returned to photography its technical essence.

Ruzicka emphasized that light was the basic means of expression of photography. Granted, photography depended directly upon a subject, but the photogenic nature of the subject was more critical than the picturesqueness of its compositional arrangement. He directed photographers' attention to the ordinary world around them, the one that usually goes unnoticed unless it is perceived, as if for the first time, in some special way. Although many of Ruzicka's Czech followers ad-

hered almost too slavishly to his personal creed—"a perfect negative = a perfect enlargement"—it was a valid principle. In fact, it was the only point of agreement in the coming years of skirmishes between adherents of the "new" and "old" schools— the supporters of "pure" photography and those of the painterly approach.

Through exhibitions of his work, lectures, and numerous personal contacts with photographers both from Prague and elsewhere, Ruzicka had a pervasive influence on Czech photography, especially on the specificity of photographic expression. His opinions and the photographs that demonstrated them confirmed the aesthetic independence of the photographic medium. Thanks to him, the path to new photographic thought was cleared. In May 1925, D. J. Ruzicka had another fundamentally important exhibition in Prague, which essentially declared the victory of the new Czech photographic generation coming to the fore. This one-man show, a conscious manifesto of pure photography, relied heavily upon effect: it stressed the use of light, the artful arrangement of the pictures, the flawless processing. The themes of his work included sweeping visions of landscapes and motifs from nature. Gone was the old, traditional sentimental understanding of landscapes or cityscapes adapted to genre painting. Here instead was a fresh look at reality, personally interpreted.

"I am standing facing a picture of a Californian forest," wrote Jiri Jenicek of an image in Ruzicka's exhibition. "Why does it hold me? It is slightly unfocused. The top of a tree forms a mighty arch towards a vertical at the left edge of the picture. Is it another tree? No, it is a banner of war, stuck into the sand of the beach by a long-dead standard-bearer I look, I look The form of the tree-tops changes. And with it the tree, the landscape. Into a vast, gigantic bird. An eagle? A vulture? A condor? The bird spreads its wings. In vain! Life in the area of this picture is dying. The sudden change of the tree has happened. It turns into a catastrophe."[2] Jaromir Funke wrote of the same picture: "A Californian forest . . . with its mysterious horror it is heightened into something near the idea of Danté's Inferno. There is a richness of content here and an opulence of forms. This photographic miracle extracts everything that the subject can possibly offer. This means not only the depth of space, which enchants us, but also the refined treatment of the light, the possibility of exaggerating and saying that it is the culture of photographic feeling that gave birth to this uniquely beautiful picture."[3]

Ruzicka was supremely aware of the role light plays in photography. "Skyscrapers have had a fairy-tale effect on me all my life," he once said. "They evoke the echoes of life stories in me. But they must be lighted unusually. In an ordinary inexpressive light, they don't interest me. Light has always fascinated and delighted me. It is the life of a photographic picture!"[4] Because light for Ruzicka determined both the form and content of photography, he often made it the predominant theme of his pictures—as in, for instance, his famous photographs of Pennsylvania Station.

As impressed as the adherents of the "new" school were by Ruzicka's 1925 exhibition, they did not, however, break away from the existing camera clubs simply because they did not want to make photographs the same way the older generation did. True, they also insisted on purely photographic means of expression and sought to demonstrate the independence of the photographic medium, but the estrangement between the generations was based on complex questions concerning the mission of photography, its social validity, amateurism versus professionalism, and the ethics, aesthetics, theory, and criticism of the discipline. At stake in the struggle was the future of Czech photography.

This serious generational schism actually originated in 1922 when Jan Evangelista Purkyne was accused of professionalism, which was not compatible with "the noble, ungainful interests of amateurs." That year Purkyne was expelled from the Czech Club of Amateur Photographers in Prague because he did not take snapshots of sporting events simply for his own gratification; three young members who came to his defense were ousted after him. The oldest photographic club in Czechoslovakia already had changed in unprecedented ways after the war, when about 150 new members swelled its ranks. This influx of young people from disparate social levels altered the conservative atmosphere of the club, and the foundation of the new "higher-ranking" Union of Czech Clubs of Amateur Photographers somewhat diluted its prestige. Soon after his expulsion and in protest against what he considered the club's antiquated opinions, Purkyne—and several dozen other members—voluntarily resigned and founded the new Prague Photo Club.

The open conflict of opinions in the ranks of Czech photographers can be attributed largely to the influence of D. J. Ruzicka, especially as the rebels were staunch adherents of pure photography. Enthusiastic reports of Ruzicka's 1925 exhibition and the works of several Americans that Ruzicka had introduced to Czechoslovakia quickly spread to the rural camera clubs. One of the most passionate spokesmen for a national photographic revival was Jan Lauschmann, an expert in photographic chemistry, an important personality in the emerging Czech photographic industry, and a devotee of Ruzicka's ideas and work. Lauschmann not only revered Ruzicka, he eventually became related to him—by marrying the older man's niece. In his lectures to clubs and his articles published in the photographic press, Lauschmann propagated both pure photography and the use of a new photographic material—silver bromide paper. This technical innovation was only one of many that stimulated the rapidly growing photographic industry.

In Czechoslovakia, as in other countries, the ascendancy of pure photography in the mid-1920s negatively affected the amateur photographic movement. As soon as the general population had access to affordable camera equipment and began to use it recreationally, a new type of photographer—the professional—appeared on the scene. Here for the first time was a creator, an artist, who actually earned a liv-

ing with a camera. This development precipitated a crisis among those who practiced pictorial photography of Ruzicka's type. For them, the raison d'être of photography was to create a beautiful picture. Now this ideal and the aesthetic principles supporting it were being questioned.

Recognition of the photographer as a professional was the culmination of the Czech photographic revolution, which D. J. Ruzicka helped provoke. For the majority of the "rebels," photography would be more than a leisure-time pursuit; it would be their civic mission, their profession, their destiny. Four individuals were largely responsible for making photography a function of practical life. They were photographic chemist Lauschmann; Jaromir Funke, a pioneer in modern photographic education; Adolf Schneeberger, an art director; and Josef Sudek, who operated his studio as a business. Although the new Czech Photographic Society had been organized to promote modern photography, its three founders (Schneeberger, Funke, and Sudek) initially tried to follow the established organizational model. They soon realized, however, that their range of interests exceeded those who participated in societies dedicated solely to photographing for pleasure.

Pure photogprahy was dominant in Czechoslovakia by the late 1920s. An aesthetic ideal governing new functions of the discipline of photography was forged from elements of several movements—functionalism, constructivism, socially oriented photography, and surrealism—and expressed in at least three widely read publications— *The World Is Beautiful* (*Die Welt ist schön*) by Albert Renger-Patzsch, *Photo-eye (Foto-Auge)* by Franz Roh and Jan Tschichold, and *A New Photographer Is Coming! (Es kommt der neue Fotograf!)* by Werner von Graff. Furthermore, in 1929 several Czech artists—including Karel Teige, the acknowledged spiritual leader of his country's avant-garde movement—participated in the "Film und Foto" exhibition in Stuttgart, an event that affirmed the new approach to European photography.

Between the two world wars, Czech avant-garde photography represented an unusual conglomeration that linked nearly all the artistic and philosophic trends of the time. And its general acceptance was tantamount to the rejection of pictorial photography. Primarily a pictorialist himself, D. J. Ruzicka revealed to his Czech colleagues marked differences between European and American pracititioners of that approach. In doing so, he introduced to them the uniquely American realistic style, which anticipated a more casual, "matter-of-fact" look in European photography. A review of the First International Photographic Salon, held in Prague in 1928, describes this disparity: "Most observers were certainly struck by the fundamental difference between the photographs from the Old and the New Worlds. The greater part of European photography is pictorial; picturesque is the accepted, traditional sense of graphic art. Its aesthetics are not really its aesthetics, because they are still borrowed There is nothing for us to do but to apply more intensively in photo-

graphy the relationship to life. There should be less posing and boastful technical skill but also, of course, fewer attempts at employing exoticism and 'originality' at whatever cost There is a much smaller percentage of European photographers who have grasped this than of those beyond the ocean America has a different pictorial photography, more truthful than ours."[5]

Thirty years later, Jiří Jeníček explained how Ruzicka bridged the gap between Old and New World pictorial photography. "Pictorialism, represented by the works of D. J. Ruzicka, was a positive movement, healthy and progressive," he wrote. "It was not the fault of pictorialism that in Europe it became the victim of impressionism and Art Nouveau Dr. Ruzicka brought truly revolutionary ideas to Czech photography. He showed it how things and objects should be looked at; he taught it to savor the photogenic-ness of objects."[6]

The part D. J. Ruzicka played in forever changing Czech photography is inextricably bound with the emergence of a new type of photographer, the professional, and the estrangement of these individuals from the amateur movement. Ruzicka's presence in Czechoslovakia in the twenties and early thirties was an impetus for change; combined with the schism between amateurs and professionals, it prompted an aesthetic revolution. The ultimate result was a distinctive photographic style—Czech modernism—evident in the works of the movement's acknowledged leaders—Josef Sudek, Jaromír Funke, Eugen Wiškovský, and Jaroslav Rössler.

D. J. Ruzicka left Czechoslovakia for the last time in 1936. En route to New York City he visited Germany, where he purchased a Retina 35mm camera and rolls of Kodachrome color slide film and thus began a new chapter in his photographic career that was unknown even to some of his devotees. Always the "pleasure" photographer, he bought the equipment, new on the market and still considered a novelty, to make a record of his return trip for himself and the family he left behind. Back in America, Ruzicka continued to make color slides and send them to friends and relations in Europe. In 1986, Jan Lauschmann selected the best slides from the hundreds his uncle had sent and featured them in the "Photokina 86" exhibition, a celebration in Cologne of fifty years of color photography. Twenty-six years after his death, D. J. Ruzicka, the "father of modern Czech photography," continued to impress those who saw the slides with his technical expertise and artistic sensibility.

NOTES

1. Jiří Jeníček, *D. J. Růžička* (Prague: Státní Nakladatelství Krásné Literatury, Hudby a Umění, 1959), pp. 15-16.

2. Jenícek, *D. J. Růžička*, p. 14.

3. Jaromír Funke, "K výstavě dr. Růžičky v ČKFA," *Fotografický obzor* 33 (1925), pp. 106-8.

4. Jeníček, *D. J. Růžička*, p. 17.

5. Jan Srp, "I. Mezinárodní fotografický salon v Praze," *Fotografický obzor* 36 (1928): p. 37

6. Jiří Jeníček, "Dr. D. J. Růžička a jeho místo v české fotografii," *Fotografie* 2 (Září—Říjen 1946): p. 103.

30

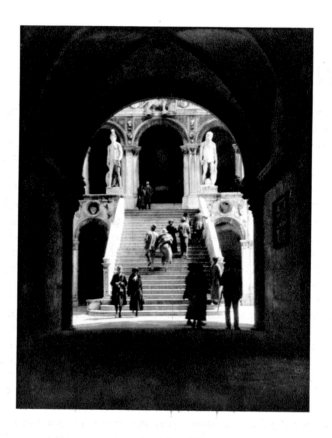

PODĚKOVÁNÍ

Tato publikace a výstava, kterou doprovází, jsou výsledkem obětavé práce mnoha lidí, bez jejichž úsilí by se ani jedna z nich neuskutečnila.

Ze všech zúčastněných chci poděkovat především Martinovi G. Weinsteinovi a Daniele Mrázkové. Martinovo odvážné rozhodnutí vybudovat významnou soukromou sbírku fotografií D. J. Růžičky mi poskytlo příležitost prostudovat a pochopit práci tohoto pozoruhodného piktorialisty, jenž ve Spojených státech dosud není příliš znám. Jsem Martinovi velmi vděčný za to, že sdílí můj nadšený zájem o Růžičku a že mi pro výstavu poskytl práce ze své sbírky. Bez jeho laskavé účasti by nebylo možné záměr uskutečnit. Daniela Mrázková má rovněž na realizaci publikace a výstavy klíčový podíl. To ona mi vysvětlila Růžičkův význam pro československou fotografii a jako moje hlavní československá spolupracovnice mi pomohla s obstaráním důležitého materiálu, který bych sám nemohl dát dohromady. Navíc napsala pro tuto knihu-katalog pozoruhodný esej, stala se mi v práci na projektu skutečným partnerem, a co je možná ještě důležitější — opravdovým přítelem.

Rád bych poděkoval i Ernestu Ebbefeldovi, Tomu Jacobsonovi, Janu Lauschmannovi, Keithovi de Lellis, Alfredu Lowenherzovi, Henrymu D. Maviesovi, Kazi Navarové, Donně Scanlanové, Tony Trancaleovi a Anně Tuckerové za to, že mi ochotně poskytli podkladový materiál nebo své vzpomínky na Růžičku. Roman Danis a Oldřich Otýpka mi laskavě pomáhali s překladem.

Jsem vděčný institucím Joslyn Art Museum, Everson Museum of Art a Galerii hlavního města Prahy, že se zúčastnily limitovaného putování výstavy. Především děkuji Marshe Gallagherové, Dominique Nahasové a Janu Sekerovi v příslušných institucích. Dr. Sekera také souhlasil, aby Galerie dozírala na vydání katalogu, což zvlášť oceňuji.

Vedle Martina Weinsteina zapůjčila laskavě pro výstavu původní fotografie a diapozitivy i malá skupina soukromých sběratelů a rovněž veřejná muzea. Jsou to: Brooklyn Museum, Camera Club of New York; Canadian Centre for Architecture, Montreal; Jacques Baruch Gallery, Chicago; Kicken-Pauseback Gallerie, Köln; Moravská galerie v Brně, Uměleckoprůmyslové muzeum v Praze; Francis S. Perrone; Paul F. Walter; Jerry Zbiralová a Alan Teller. Při těchto výpůjčkách mi byli nápomocni Terry Abbott, Antonín Dufek, David Harris, Zdeněk Kirschner, Jaroslav Langr a Barbara Head Millsteinová. Těmto institucím a jednotlivcům vzdávám vřelé díky.

Nakonec bych rád poděkoval svým kolegům v Minneapolis Institute of Arts, kteří tuto akci podporovali a pracovali na ní. Jsou to Suzanne Andersonová, Michael Conforti, Beth Desnicková, Carrol T. Hartwellová, Tom Jance, Patti Landres, Evan M. Maurer a Gary Mortensen. Zvlášť rád zmiňuji Karen Duncanovou a Peggy Tolbertovou pro jejich pečlivou, až puntičkářskou spolupráci, Susan C. Jonesovou, která redigovala moji i Danielinu esej, a Anne Knauffovou, která mi skýtala trvalou duchovní podporu.

C. A. P.

Moje nejvřelejší díky patří Christianu Petersonovi za jeho nadšený zájem o dílo „otce české fotografie" Drahomíra Josefa Růžičky. Christian shromáždil výstavní materiál a napsal esej; obojí svědčí o Růžičkově významu jak pro americkou, tak pro evropskou fotografii. Díky Christianovu úsilí a péči se výstava muže, jehož srdce patřilo stejným dílem Americe jako Čechám, poprvé samostatně představuje v jeho adoptivní i rodné zemi.

Vzhledem k tomu, že Christian už poděkoval všem, jimž bych i já chtěla vyjádřit svou vděčnost, připojuji jen dvě jména: Karel Bíba a Jiří Ševčík z Galerie hlavního města Prahy. Prvnímu patří díky za péči, kterou věnoval výrobě katalogu a instalaci výstavy, druhému děkuji za to, že nad akcí v závěrečné fázi držel ochrannou ruku.

D. M.

32

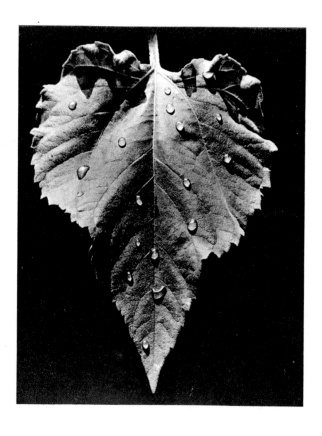

D. J. RŮŽIČKA —
AMERICKÝ PIKTORIALISTA

CHRISTIAN A. PETERSON

Nejvýznamnější amatérští fotografové ve Spojených státech se v první polovině dvacátého století věnovali piktorialismu. Na rozdíl od masy příležitostných „cvakařů" se piktoriální fotografové snažili prostřednictvím krásných a řemeslně dokonalých obrazů o umělecký výraz. Thomas O. Sheckell, vůdčí mistr kamery, v katalogu fotosalónu roku 1939 prohlásil, že „cílem piktorálního fotografa jsou obrazy plné krásy, originality a uměleckého sebevyjádření ve smyslu tradice výtvarného umění, s důrazem na kompozici, krásu motivu i tónu a textury povrchu kopie"[1]. Po padesát let se velký počet zanícených fotoamatérů pokoušel vnést do fotografie umění a krásu.

Drahomír Josef Růžička, lékař z newyorského Manhattanu, měl mezi piktorialisty, kteří se proslavili po první světové válce, výsadní postavení. Ve fotografických kruzích byl znám jako Dr. D. J. Ruzicka; vystavovat začal v r. 1910 a v příštím desetiletí byl už uznávaným účastníkem fotosalónů. Byl zakládajícím členem takových sdružení jako Pictorial Photographers of America a Pittsburgh Salon a inspirátorem klubového života v celé zemi. Jeho oblíbeným námětem byl New York a jeho snímky interiéru newyorského Pensylvánského nádraží, vyznačující se vždy proudy slunečního světla určujícího prostor, byly jakousi jeho obchodní známkou. Počínaje rokem 1921 se pravidelně vracel do rodného Československa, kde byl jeho přístup k fotografickému médiu považován za revoluční a podnítil avantgardní hnutí ve fotografii. Články o něm a reprodukce jeho prací se objevovaly v odborných časopisech po dobu téměř padesáti let a vyvrcholily vydáním malé monografie v r. 1959, rok předtím, než zemřel.

Růžička se narodil v r. 1870 ve vesnici u Chrudimi v Čechách. V šesti letech se spolu s celou rodinou vystěhoval do Spojených států, kde jeho otec hodlal koupit lékárnu jako zdroj obživy pro svou ženu, dceru a čtyři syny. Početným českoamerickým obyvatelstvem je lákala Nebraska a tak se Růžičkovi usadili na farmě nedaleko Wahoo, kde otec údajně působil jako lékárník. Na americkém středním východě strávil Růžička devět let; pak byl poslán do New Yorku, kde dokončil středoškolské vzdělání, a po maturitě do Vídně na studium medicíny. V Evropě potkal svou první

budoucí ženu, ale vrátil se do Spojených států a na newyorské univerzitě dosáhl hodnosti lékaře. V r. 1894 si otevřel ordinaci na Manhattan Upper East Side, specializoval se jako porodník a pediatr a byl všeobecně považován za laskavého a pečlivého lékaře.

K fotografii přivedla Růžičku jeho raná práce s rentgenovými snímky. Byl jedním z prvních lékařů, kteří experimentovali s rentgenovými paprsky brzy po jejich objevu v r. 1895, ale nakonec je musel přestat užívat, protože trpěl následky ozáření.[2] „Používání rentgenových paprsků vedlo k poznání fotografie, semeno bylo zaseto a vzklíčilo", napsal jeho kolega piktorialista Alexander Alcock. „Pozorovat, jak se vyvolává deska, je okouzlující. Radost z pohledu na objevující se obrázek překvapuje ... Dal by se napsat román o tom, za jakých podivuhodných okolností se rodí fotograf, a jakými podivuhodnými a klikatými cestami se vyvíjí."[3] V r. 1904 Růžička přestal s rentgenovými paprsky pracovat a pořídil si svůj první fotoaparát. Jeho první romance s amatérskou fotografií však měla krátké trvání a skončila po roce neúspěšných výsledků.

K návratu k fotografování jej po pěti letech přiměl časopisecký článek. Jednoho dne r. 1909 Růžička čekal v newyorské podzemní dráze a na stánku uviděl červnové číslo časopisu Photo-Era. Zaujal ho článek o německém fotografovi Rudolphu Dührkoopovi s reprodukcemi jeho prací. Dührkoop, který je považován za průkopníka umělecké portrétní fotografie v Evropě, opustil konvence ateliérového portrétu a soustředil se na kompozici, přirozené prostředí a kvalitní fotografické kopie. I když Růžička na komerční využití fotografie, ani na hotovení portrétů nikdy nepomýšlel, Dührkoopovo tvůrčí použití média na něho silně zapůsobilo. Dührkoopovy snímky „zaujaly Růžičkovo oko i srdce. Střetl se tu s čímsi neobvyklým."[4] Růžička si poprvé uvědomil umělecké možnosti fotografie a toto uvědomění bylo počátkem jeho dlouhodobého zájmu o piktorialismus.

V době, kdy Růžička objevil piktoriální fotografii, bylo již toto hnutí ve Spojených státech pevně zakotveno. V průběhu půldruhé dekády před vypuknutím první světové války vznikaly po celé zemi fotokluby, pořádaly se stovky výstav, často nazývaných salony, a vydávala se řada umělecky zaměřených fotografických měsíčníků. Došlo i ke sporům o vedoucí postavení piktorialismu, ale pokud jde o obrazovou stránku, až překvapivě převládala stylová uniformita. Většina raných piktoriálních snímků vycházela ze standardu umění 19. století — byly malebné a malířsky viděné, používaly efektů měkké kresby a ručních kopírovacích postupů. Přednost se dávala krajinám, figurálním studiím a portrétům.

Nespočetní amatérští fotografové se považovali za součást piktoriálního hnutí v době jeho trvání, ale byla to elitní skupina Photo-Secession, vedená Alfredem Stiegelitzem, která počátkem století znamenala nejvýznamnější přínos. Byla to volně uspořádaná národní organizace, mající mezi svými členy takové novátorské piktorialisty jako byli Gertrude Käsebierová, Edward Steichen a Clarence H. White. Stieglitz

organizoval vlivné výstavy jejich prací v prestižních muzeích a ve vlatní galerii zvané Little Galleries (známé později jako „291'') v New Yorku. Vydával také časopis Camera Work, ilustrovaný vynikajícími originálními fotogravurami.

Růžička si Stieglitzův přepychový čtvrtletník[5] nakonec předplatil, ale první fotografický časopis, který jej zaujal, byl Photo-Era, populární měsíčník, jenž obsahoval onen inspirující článek o Rudolphovi Dührkoopovi. Zpočátku mu tento časopis poskytoval jen uměleckou inspiraci a technické informace[6], ale brzy se mu stal i podnětem pro vlastní práci. V r. 1911 časopis poprvé uveřejnil Růžičkovy snímky. Redaktor časopisu Wilfred A. French poznamenal: „Zřídkakdy amatér s tak krátkou praktickou zkušeností (dva roky) prokáže tak výrazný talent a pronikavé pochopení zásad umělecké tvorby jako dr. Růžička. Jeho ilustrovaný článek o obrazových kvalitách Central parku, uveřejněný v říjnovém čísle listu Photo-Era, mu získal mnoho obdivovatelů.''[7] Vedle tohoto článku, který je jediným, o němž se ví, že ho psal Růžička, publikovala bostonská verze časopisu Photo-Era první článek věnovaný práci D. J. Růžičky. Růžičkovy práce se postupně začaly pravidelně objevovat v takových populárních měsíčnících jako byl filadelfský časopis The Camera a velmi čtený newyorský časopis American Photography, ale byla to Photo-Era, kde se objevovalo víc Růžičkových obrázků než kdekoliv jinde.

K nejstarším Růžičkovým významným snímkům, vznikajícím v desátých letech, patří především půvabné pastorální scény z newyorských parků. Vzdor názoru nejednoho publicisty, pro něhož je Central Park „pro piktoriální fotografie jedním z nejobtížnějších míst v celých Spojených státech.''[8] To bylo jediné období, kdy se Růžička soustředil na krajinu, ačkoli se k ní v průběhu svého života příležitostně vracel. V článku z r. 1911 „O zkušenostech městského amatéra'' vyložil Růžička své názory na parky a tvůrčí možnosti v nich obsažené:

Pro městského fotoamatéra, který má podobně jako já málo příležitostí vyjít si do přírody, nabízejí městské parky nejpohodlnější a zároveň nejlepší příležitost pro pěstování jeho záliby. Dají se tu získat fotografie krajiny, s lidmi nebo bez nich, je tu příležitost ke hrám, k figurálním studiím. Vinoucí se cestičky s půvabnými zatáčkami jsou velice přitažlivé, sluneční svit proudí dolů tu v rozlehlých skvrnách, tu zas v jemně mihotavých pruzích, stromy se svými větvemi a listím vrhají na zem krajkové stíny. Přidej k tomu neustále se proměňující proudění lidí, děti hrající si na sluncem zalitých cestách nebo na četných paloucích v blízkosti dospělých, kteří si v chůzi povídají, anebo se potkávají s přáteli a zasta-

vují se s nimi na kus řeči. Náš Central Park (a tady vznikla většina zde reprodukovaných obrázků) se svými jezírky, loďkami a můstky nabízí nevyčerpatelné bohatství piktoriálních prvků. Už asi rok dělám většinu svých snímků v našich parcích a hlavně v Central Parku, který má nejvýhodnější polohu. Bronx Park nebo Pelham Bay se svou vyhlídkou na Long Island Sound nabízejí znamenité příležitosti pro čistou krajinářskou práci. Teprve v poslední době jsem však začal vnímat všechny ty krásy v našich parcích a tak, jak se má pozorovací schopnost vyvíjí zkušeností, vidím v parku stále více obrazů a méně jeho mapě podobnou rozlohu. Nádherné snímky je tady možno pořídit kdykoli, ve všech ročních obdobích a za každého počasí.[9]

V souladu se stylem raného piktorialismu jsou Růžičkovy snímky z parků malebné, vzdušné, nápaditě komponované. Mnohé z nich získaly ceny ve fotografických časopisech. A mezi těmi, které sklidily velký obdiv, byl nostalgicky pojmenovaný snímek „Když jsme byli malí chlapci" (str. 57): „Je to velmi malebný žánrový motiv, dobře koncipovaný a dobře provedený", psal redaktor časopisu The Camera. „Seskupení postav je vynikající, póza každé osoby je přirozená a nenucená. Postavy jsou rovněž dobře rozmístěny, takže poutají pozornost v příslušné části kompozice. Atmosférický efekt je také dobrý."[10] Tento snímek je tak příznačný pro ranou piktoriální estetiku, že představuje jednu z prvních Růžičkových důležitých prací.

Ve svých fotografiích Růžička věnoval mimořádnou pozornost světlu a způsobu projevu světla. Jeho smysl pro osvětlení byl tak silný, že nikdy nepoužíval expozimetr a dokázal přesně odhadnout, jak se účinkem slunce v různých obdobích roku proměňují jeho oblíbené motivy. Tak jako belgický fotograf Léonard Misonne, i Růžička dával přednost fotografování v ranních hodinách, kdy přirozené osvětlení je měkké a rozptýlené. Jeho parkové scény a krajiny jsou zpravidla prozářeny v konejšivém prosvětlení, které oživuje stíny i světla. Skupiny žen, matek a dětí a klidné, prázdné cesty jsou někdy zaplaveny slunečním světlem tak, že se zdá, jako by světlo samo bylo předmětem snímku.

Růžičkovo výmluvné používání světla zdůrazňovaly účinky změkčujícího objektivu, kterého užíval. Tak jako mnozí ranní piktorialisté, považoval i on mikroskopickou ostrost ve fotografii za studenou a vědeckou a dával přednost něžné uměleckosti změkčených snímků. Tlumené efekty byly s ranným piktorialismem tak úzce spojeny, že Clarence H. White v r. 1918 prohlásil, že by byla „katastrofa", kdyby fotografie byla zbavena měkce kreslících objektivů; Růžička rozhodně souhlasil.[11] Vedle speci-

álně navržených objektivů používal Růžička občas pro své ranné práce papírové negativy, aby ještě víc potlačil detaily výjevu. Přehnanému rozptylu světla se však vyhýbal; piktorialisté nedělali rovnítko mezi neurčitou rozmazaností a jemnou měkkostí.

Všechny Růžičkovy rané snímky byly kopírovány na platinovém papíru, který byl součástí výrazu všech piktorialistů až do první světové války. Ačkoli byl tento papír dražší než ostatní, Růžička, tak jako většina tvůrčích amatérů té doby, měl dojem, že „vrozená krása a trvanlivost dobrého platinového papíru zdaleka převažuje nad ohledy na hospodárnost".[12] Vedle toho, že je stálejší než stříbro, kterého se používá ve většině citlivých materiálů, platina skýtá jedinečné rozpětí rafinovaných šedých odstínů. Není tedy divu, že piktorialisté jako např. Růžička byli přitahováni postupem, který jim umožňoval dosahovat citlivých kopií téměř hmatatelné bohatosti a tepla.

Obrazový výraz piktoriálního hnutí se do dvacátých let 20. století příliš nezměnil, zato se však během druhého desetiletí výrazně změnily jeho vedoucí osobnosti. Alfred Stieglitz, který prezentoval v galerii "291" i v časopise Camera Work stále méně fotografií, se vzdal vedoucího postavení v r. 1910. Piktoriální hnutí mezitím upoutalo pozornost tisíců nových amatérů, kteří chápali kameru jako prostředek osobního vyjádření a sdružovali se v místních fotografických klubech. Organizace The Pictorial Photographers of America, založená v r. 1916 a činná dodnes, se stala nejvýraznější a nejvlivnější národní organizací piktorialistů dvacátých a třicátých let, kdy vydala řadu vlivných ročenek a převzala záštitu nad četnými fotografickými salony. I když měla základnu v New Yorku, organizace sdružovala fotografy z celé země; její Council of Forty (Rada čtyřiceti) měla zástupce z bezmála dvaceti států Unie. Někteří fotografové, jako např. Clarence H. White a Gertrude Käsebierová, pocházeli z nyní již zaniklé skupiny Photo-Secession Alfreda Stieglitze, ale převážná většina členů byli noví piktorialisté, jako např. Růžička, kteří nepracovali, anebo nebyli známi před r. 1910.[13]

Na rozdíl od skupiny Photo-Secession a jejího elitářského přístupu, vystupovali členové Pictorial Photographers of America velmi lidově. Považovali se za výchovné zařízení a za své cíle prohlašovali:

a) Pobízet a podporovat všechny zájemce o fotografické umění.

b) Vyznamenávat ty, kdo poskytli cenné služby rozvoji fotografie.

c) Vytvářet střediska pro vzájemný styk a výměnu názorů.

d) Šířit informace o střediscích, kde veřejnost může pravidelně vidět nebo si koupit fotografie.

e) Získávat podporu muzeí a veřejných knihoven tím, že zahrnou fotografii do svých sbírek.

f) Tříbit vkus veřejnosti pomocí výstav, přednášek a publikací.

g) Prezentovat kolekce zahraničních prací a podporovat účast svých členů na výstavách v cizích zemích.

h) Podporovat výchovu v této oblasti s cílem zvýšit úroveň fotografie ve Spojených státech amerických.[14]

Charakteristický pro demokratické stanovisko P. P. A. byl liberální přístup této organizace k přípravě vlastních publikací a salonů. Její exkluzívně uspořádané ročenky, které vyšly v letech 1920 až 1929 celkem pětkrát, přinášely práce členů i nečlenů. Fotografické salony P. P. A. byly ve stejném duchu — představit „současný stav piktoriální fotografie v celém světě"[15] — otevřeny všem. Zvlášť významný byl šestý mezinárodní fotosalon, uspořádaný v r. 1939 u příležitosti stého výročí vynálezu fotografie; obsahoval přes tři sta piktoriálních fotografií, které byly do jedné uveřejněny i v katalogu.

Růžička spolupracoval s organizací Pictorial Photographers of America od jejího založení až do své smrti v r. 1960. Byl jejím zakládajícím členem, pracoval v prvním výkonném výboru a dokonce tvrdil, že první organizované schůze se konaly u něho v bytě. I když ho z počátku organizační otázky P. P. A. zajímaly, brzy ponechal administrativní problémy jiným (např. dlouholetému prezidentovi Irovi W. Martinovi) a začal působit spíš jako duchovní vůdce. Ačkoliv raději fotografoval sám, strávil mnoho času tím, že sdílel svou práci, své znalosti a své nadšení s ostatními. Často působil v porotách mezinárodních salonů P. P. A., kde vystavoval své práce na zvláštní pozvání, a počátkem třicátých let vyhrál soutěž společnosti o stříbrný pohár. Osobně ukazoval své práce na četných schůzích P. P. A., přednášel o různých tématech, např. o evropské fotografii, prakticky předváděl nejrůznější techniky práce — např. tónování. V r. 1940 byl Růžička za své dlouholeté a oddané služby jmenován čestným prezidentem P. P. A. a tuto hodnost si podržel po zbývajících dvacet let svého života.

Přes své úzké spojení s organizací Pictorial Photographers of America Růžička nevázal svou činnost na jedinou organizaci. Jistý newyorský novinář v r. 1947 poznamenal, že „v amatérské fotografii není nikdo tak dobře známý a oblíbený jako dr. D. J. Růžička. Jako výborný fotograf pomohl mnohému začátečníkovi a vždycky si najde čas na účast v porotě klubovní fotografické soutěže nebo na jakoukoli pomoc při zvelebování našeho koníčka.[17] Růžička se také stal význačným členem Camera Clubu v New Yorku, kde často přednášel a měl tu nejméně tři osobní výstavy. Vzhledem k tomu, že často cestoval, aby se zúčastnil porot nebo vystavoval vlastní práce, sahal jeho vliv daleko za hranice newyorských klubů; byl členem porot v Pittsburghu,

Bostonu a dalších místech a v r. 1952 byl prohlášen „děkanem salonových porotců"[18]

Tak jako mnozí amatéři, i Růžička nacházel velké uspokojení v tom, že sdílel svou činnost s ostatními, a vzrůstající zájem o jeho práce, které vystavoval v mnoha klubech a muzeích, jej inspiroval. Po dvacet let Růžička vystavoval na fotografických salonech, což je typické právě pro piktorialisty. V r. 1929 jeden z autorů měsíčního zpravodaje P. P. A. napsal, že „salon je prostředek, kterým měříme výsledky svého snažení. Je to zkušební pole piktoriální fotografie, kde se odděluje zrno od plev"[19]. Salony organizované ve Spojených státech a na celém světě zaznamenávaly rozvoj piktoriální fotografie. Růžičkovy práce se tu objevovaly buď jako čestné doplňkové exponáty, poněvadž jejich autor byl členem poroty, anebo jako běžné exponáty. Růžička byl zakládajícím členem salonu Pittsburgh Salon of Photographic Art, založeného v r. 1914, kde po celá dvě desetiletí své snímky pravidelně vystavoval. Nejaktivněji vystavoval Růžička v sezóně 1935—1936: přes sto jeho snímků viselo na třiatřiceti různých salonech. Nicméně, při srovnání s některými jinými piktorialisty, jako např. s plodným chicagským chirurgem Maxem Thorekem (jenž ve stejné sezóně vystavoval téměř tři sta padesát fotografií), je počet Růžičkových prací skromný.

Počátkem čtyřicátých let, kdy se mnozí fotografové soustředili na množství místo na jakost, přestal Růžička salony obesílat. V r. 1944 tvrdil, že „salony posloužily dobrému účelu, ale v posledních letech degenerovaly na tahanice o hodnocení"[20]. Růžičkův postoj k piktoriální fotografii byl kooperativní, ne soutěživý; na počátku čtyřicátých let se začal salonům vyhýbat a dával přednost jiným výstavním možnostem.

V r. 1940 zaznamenala ročenka The American Annual of Photography téměř sedm set fotografických klubů; většina z nich vystavovala práce svých členů a často také práce obecně známých piktorialistů, jakým byl např. Růžička. Mnohé kluby lepily na rub výstavních fotografií štítky, a tak jsou Růžičkovy práce bohatě vyzdobeny těmito barevnými nálepkami, svědčícími o putování toho kterého snímku. Např. jeden z Růžičkových snímků Pensylvánského nádraží se pyšní dvaadvaceti štítky, naznačujícími, že byl vystavován v Bostonu, Filadelfii, Chicagu, San Franciscu, Los Angeles a jinde. V r. 1946 uspořádala organizace P. P. A. putovní výstavu výhradně Růžičkových děl po amerických fotografických klubech a kluby požadovaly jeho fotografie ještě v r. 1950.

Růžička byl také jedním z velmi mála piktorialistů, kteří měli v třicátých a čtyřicátých letech osobní výstavy v muzeích. V té době četná muzea přejímala společně s fotografickými kluby záštitu nad salony, ale jen málokterá věnovala větší pozornost piktoriální fotografii. Brooklynské muzeum a to, co se dnes nazývá Smithsonian Institution's National Museum of American History, byly instituce neobvyklé tím, že měly kurátory specializované na fotografii a organizovaly osobní výstavy. Tyto výstavy, byť nevelké, naznačují, že Růžičkův věhlas daleko přesahoval rámec piktorialistických klubů a salonů.

Po první světové válce začaly Růžičku, a vlastně celou oblast piktoriální fotografie, ovlivňovat mohutné společenské a estetické proměny. V r. 1924 prorokoval článek v časopise The Camera:

> Piktorialismus budoucnosti závisí úplně nebo téměř úplně na inteligentnějším a eklektičtějším pohledu na život, než je ten, který převládá dnes. Jinak řečeno, lidé budou fotografovat motivy, které se dnes opomíjejí. Je tomu tak i v ostatních uměleckých projevech — v hudbě, v sochařství, v poezii; lidé se obracejí k tomu, co je nekonvenční, k tomu, nač nejsme zvyklí. Život je nekonečně rozmanitý a fotografie je na samém počátku jeho zobrazování.[21]

Ačkoliv tvůrčí amatéři stále věnovali mimořádnou pozornost kompozici jako samoúčelu, začala se jejich práce po krůčcích blížit modernějšímu piktorialismu.

Během desetiletí po první světové válce měl modernismus pronikavý vliv na všechny stránky americké společnosti. Základním předpokladem hnutí bylo, že věda a technika v budoucnosti převládnou. Rozhlas, zvukový film a televize se zaváděly ve dvacátých a třicátých letech, kdy Amerika dychtivě vstoupila do věku strojů. Konzumní myšlení rostlo tou měrou, jak intenzívně rafinovaná reklama přesvědčovala veřejnost, že má hromadit elektrická, elegantně navržená a práci šetřící zařízení. Vzdor hospodářské krizi se celé toto období vyznačovalo optimismem vrcholícím v r. 1939 newyorskou výstavou „Svět zítřka".

Piktoriální fotografie dostala po první světové válce novou podobu, která vyjadřovala dynamiku, prudkost a sílu moderní doby. Piktorialisté opustili efekt měkce kreslící optiky, jemného tónování a sentimentálních námětů minulých let a zdůrazňovali ostřejší kresbu a větší kontrast ve fotografiích s více provokujícími náměty. Rozhodný, bezprostřední, „přímý" přístup k fotografii, typicky spojený až dosud jen s modernisty jako byli Alfred Stieglitz, Paul Strand nebo Charles Sheeler, se stal modem operandi mnoha piktoriálních fotografů.

Růžička, který původně své obrazy nejrůznějším způsobem upravoval, patřil mezi vedoucí piktorialisty, jež se po první světové válce věnovali přímé fotografii. „Svého času jsem dělal papírové negativy a bromotisky, ale tahle kouzla jsem opustil před pětadvaceti lety," napsal v r. 1943. „Tehdy jsem se rozhodl, že napříště budu čekat, až dostanu svůj snímek správně do políčka negativu, poněvadž se vždycky pozná, když se do obrazu dodatečně zasahuje. A toho rozhodnutí jsem se vytrvale držel. Pakliže chci nějaké hodnoty snímku změnit, vracím se k námětu znovu a znovu, až zachytím přesně to, co chci, na samotném filmu, tedy přirozeně a ne mým zásahem."[22] Růžička věřil, že fotograf má se svým médiem spolupracovat a ne potlačovat jeho mimořádnou schopnost vyjádřit detail a optické kvality; že fotografické umění závisí především na selekci a ne na korekci. Byl velmi pyšný na to, že nemusel

„zpracovávat" své negativy po expozici a že se stranil složitých kopírovacích procedur. Už nekopíroval na platinu, ale hotovil přímé stříbrné kopie, které obecně dávaly větší kontrast a větší pocit bezprostřednosti.

Růžička usilovně obhajoval jednoduchost — snímky, které byly jak prostě komponované, tak prostě realizované. Dával přednost formátu 2 $^1/_4$ krát 3 $^1/_4$ palce pro měchový sklopný kodak, nepoužíval žádné zvláštní technické pomůcky a tvrdil, že „jenom jednoduchostí lze dosáhnout dobrých výsledků".[23] To uplatňoval ve vlastní práci a dělal snímky, které byly ve svém uspořádání někdy až sparťanské. Jeho víra, že největší krása spočívá v nejjednodušších formách, inspirovala takové snímky, jako je např. Pár kapek deště (str. 79), kde jsou všechny prvky pro kompozici nepodstatné úplně vynechány.

Největší a nejvýznamnější soubor fotografií, jenž Růžička udělal ve Spojených státech, zobrazuje newyorské ulice a budovy. Byl započat v prvním desetiletí našeho století a představuje nejdůslednější úsilí aplikace moderního výrazu na piktoriální estetiku. Architektura Manhattanu mu původně sloužila jen jako působivé pozadí pro měkce ostřené výjevy z městských parků, ale brzy se stala hlavním námětem jeho „přímějších" snímků z doby po první světové válce.

Kolem r. 1918 začal Růžička fotografoval newyorské Pensylvánské nádraží, námět, s nímž se seznamoval velmi důvěrně. V r. 1921 ho snaha o vyjádření městského prostředí zaujala natolik, že se ve věku jednapadesáti let předčasně vzdal lékařské praxe, aby mohl věnovat víc času své zálibě. Omezil počet námětů, které dosud fotografoval, a soustředil se na Wall Street, Pátou Avenue a Čtyřicátou druhou ulici. „Takto chápu důvěrné seznámení s námětem," prohlásil Růžička. „Člověk nemůže počítat s tím, že se požene k něčemu, co vidí poprvé, stiskne spoušť a odejde s mistrovským dílem. Je třeba znát všechny možné úhly záběru, všechny nálady . . . pakliže chcete dosáhnout něčeho jiného než jen poškrábat povrch."[24]

Podle vyjádření českého fotografa a publicisty Jiřího Jeníčka pěl Růžička „hymnickou chválu" na manhattanské mrakodrapy, když opětovně fotografoval takové budovy jako např. Woolworth Building a Emprie State Building, které byly v době jejich výstavby nejvyššími stavbami v New Yorku. Představoval tyto objekty jako dramaticky osvětlené, posvátnou úctu vzbuzující pomníky lidstva. I jeho série „pyramid" a „kaňonů" New Yorku, zobrazující anonymní zákoutí, domy a ulice města, oslavují technické úspěchy člověka. I když tu nechybí ani poukaz na staré časy a svět přírody.

Ačkoliv Růžička nebyl jediným piktorialistou, který se vážně zajímal o architekturu New Yorku mezi oběma válkami, jeho práce se vyznačovaly zvlášť pečlivou pozorností vůči úhlu záběru a osvětlení. Používal svého vyvinutého smyslu pro světlo, jak si jej vypěstoval při fotografování krajiny, a aplikoval jej na stavby Manhattanu, uvědomuje si přitom vždy stále se měnící stíny vrhané okolními budovami. Ačkoliv dával přednost ranním hodinám jak pro průzkum možných míst, tak pro samotné foto-

grafování, zjistil, že každá hodina dne odkrývá nuance v osvětlení architektury.

Růžičkovy názory byly mimořádně prosté a přímočaré, ale přesto byly klíčovým činitelem jeho úspěchu. Kameru, kterou držel v ruce, umísťoval soustavně do úrovně ulice, aby pozorovateli umožnil shodný vizuální vstup do svých snímků. Příkře stoupající nebo klesající pohledy na newyorské budovy se u něho objevovaly zřídka. A i když jeho záměr byl promyšlenější než pouhé otevření okna do světa, často umísťoval do stinného popředí chodce jako zástupce diváka. Na rozdíl od některých jiných piktorialistů, kteří ve svých pracích manhattanské stavby izolovali a objektivizovali, Růžička vědomě zachovával pohled, který vyjadřoval vstřícnost a lidskost.

Pensylvánské nádraží bylo pro Růžičku námětem, který nejlépe dokládal koexistenci člověka a architektury. Nádraží navrhla firma McKim, Mead and White a stavba byla dokončena v r. 1910 na pozemku mezi 31. a 32. ulicí a 7. a 8. třídou v Manhattanu.[25] Masivní románská stavba ostře kontrastovala se štíhlými secesně pojatými mrakodrapy, které Růžička také ve třicátých letech fotografoval. Pro něho byla však především nádražní hala — jediný interiér, který fotografoval pravidelně — provokujícím prohlášením o člověku 20. století.

Přítomnost lidských postav v Růžičkových snímcích Pensylvánského nádraží má klíčový význam. Ačkoli obrovský prostor, který obývají, redukuje jednotlivce fyzicky na trpaslíky, vždycky mu dominují psychologicky: lidstvo je tu ukázáno jako klidné a sebejisté, dokonce i v tomto ohromujícím prostoru. Růžičkova nejznámější fotografie Pensylvánského nádraží (str. 88) zachycuje muže umístěného ve středu, v klobouku a svrchníku a s deštníkem po boku. Ačkoli ji vidíme ve značné dálce, tato lehce vyzývavá postava zakotvuje formálně kompozici i myšlenku snímku. Důležitost té postavy, podobně jako postav na jiných snímcích Pensylvánského nádraží, lze plně ocenit teprve když si celé uspořádání představíme bez ní.

Růžička využíval i působivých světelných efektů vyskytujících se v interiéru Pensylvánského nádraží. Byl pečlivý, pokud šlo o umístění lidských postav, ale zvlášť si všímal světla a atmosféry, obklopující tyto postavy. Přesně uhadoval čas, kdy se určité efekty projeví, a zpravidla dával přednost prudkému usměrněnému slunečnímu světlu, které vyvolávalo mihotavé obrazce na podlaze i na stěnách, stejně jako proudům paprsků v prostoru. S takovýmito vysoce kontrastními podmínkami zachází Růžička neobyčejně jemně, pečlivě volí postavy a osvětlovací stožáry jako siluety.

Růžičkovi kolegové rychle poznali a ocenili velikost jeho práce. Kalifornský fotograf John Paul Edwards ve své kritice prestižního pittsburgského fotosalonu v r. 1921 napsal:

Dr. D. J. Růžička z New Yorku ve svém působivém souboru šesti studií newyorského Pensylvánského nádraží vystavuje nejsilnější architektonický soubor celého salonu. Všechny tyto snímky mají vysoce subjektivní kouzlo, nehledě na nád-

herné tlumočení architektonické linie a tvaru. Některé z těchto fotografií, naplněné atmosférou, sluneční září a tajemstvím, připomínají spíš starořímský chrám, než prozaickou železniční stanici dneška. Těmito šesti snímky řekl dr. Růžička poslední piktoriální slovo o tomto zajímavém objektu [26]

I skromný Růžička projevil osobní uspokojení nad svými snímky Pensylvánského nádraží. Jeden z nich vybral pro knihu „Má nejlepší fotografie a proč", vydanou v r. 1937.

Kromě toho, že dělal řemeslně dokonalé pozitivy, zpracovával Růžička své snímky i jako diapozitivy, které promítal divákům. Diapozitivy, vynalezené v polovině 19. století, se v široké míře používaly jako doprovod vzdělávacích přednášek a pro pobavení. Kolem r. 1900 mnoho tvůrčích amatérů, mezi nimi i Alfred Stieglitz, zjistili, že diapozitivy jsou vynikající prostředek pro vážnou uměleckou práci, a často jim dávali přednost před pozitivními kopiemi. V druhé vlně piktorialismu bylo však tímto způsobem zaujato jen málo fotografů. I když po první světové válce převládalo ve fotografickém hnutí kopírování, byl Růžička často zván, aby promítal své diapozitivy. Jak se zdá, byl v tomto období spolu s Adolfem Fassbenderem jedním z mála úspěšných autorů diapozitivů.

Růžičkovy diapozitivy plně využívají působivost, která je jim vlastní. Vzhledem k tomu, že se převáděly na sklo v přímém dotyku s původním negativem, jsou syté, do detailu vykreslené a světelné. Papírové pozitivy, dosahované naopak prostřednictvím projekce, jsou relativně omezeny ve škále tónů. Ružička si cenil skutečnosti, že diapozitivy byly mnohem pravdivější reprodukcí původního negativu a že jejich působivost vyvolávala mimořádný pocit světla, atmosféry a hloubky.

Během dvacátých a třicátých let, kdy byl Růžička zřejmě nejvíc zaujat tímto postupem, diapozitivy mohly být jenom monochromatické. Avšak stejně jako pozitivní kopie, mohl být i diapozitiv tónován jednou barvou. Růžička byl při barvení svých diapozitivů mnohem méně zdrženlivý než u kopií; výsledky možná naznačují technické meze tónování a připomínají sklon ke klišé v některých piktoriálních fotografiích (totiž: modrá v zimních scénách, zelená u letních krajin apod.). Ale i s tak silným zabarvením patří Růžičkovy skleněné diapozitivy k nejpřesvědčivějším příkladům tvůrčí amatérské fotografie mezi oběma válkami.

Před 2. světovou válkou byl Růžička jedním z mála piktorialistů používajících skleněné diapozitivy velikosti 3 $^1/_4$ krát 4 palců, ale na konci této války byl jedním z mnoha tisíců používajících 35 mm film Kodakchrome pro barevné diapozitivy. Kodakchrome byl představen na Světové výstavě v New Yorku v r. 1939 a ohlašoval důležitou změnu jak v piktoriálním fotografování, tak ve fotografické kariéře dr. D. J. Růžičky. Diapozitivy ovládly piktorialismus během jednoho desetiletí, amatéři má-

lokdy zpracovávali své filmy a muzeální salony krásných monochromatických kopií ustupovaly sálovému promítání chvatně vyrobených barevných diapozitivů. Růžička byl mezitím poctěn čestným členstvím v britské prestižní společnosti Royal Photographic Society (1949) a společnosti Photographic Society of America (1950), ale jeho vedoucí postavení v piktoriálním hnutí, a konečně i sám piktorialismus, začaly ochabovat. Když v r. 1960 zemřel, piktoriální fotografie jako uznávané hnutí již umírala.

Fotografie dr. D. J. Růžičky ztělesňují tradiční sílu piktorialismu i otevírající se výhled moderní doby. Přesně podle piktoriálních pravidel byly jeho snímky vždy pečlivě komponovány, dokonale kopírovány a zpřístupněny široké veřejnosti. V dvacátých a třicátých letech byly na fotografických salonech a v klubech uznávány jako nejdokonalejší. Růžička v té době žil v New Yorku a dobře si uvědomoval ducha moderny, který se projevoval v umění i ve společnosti. Rychle si přisvojil některé prvky a metody tohoto vývoje. Jeho přímé fotografie např. mrakodrapů zachycují dynamiku a prudkost moderní doby. Samoúčelná krása však přetrvala v nitru všech jeho prací a místo aby následoval modernismus bez výhrad, D. J. Růžička rozvíjel výrazný, fotografický hybridní moderní piktorialismus.

POZNÁMKY

1. Thomas O. Sheckell, "Pictorial Photography," *Sixth International Salon of Photography* (New York: Pictorial Photographers of America, 1939).

2. Než se stalo známým nebezpečí z ozáření, Růžička ztratil několik článků prstů a trpěl lehkým kožním onemocněním v důsledku dřívějšího ozáření rentgenovými paprsky.

3. William Alexander Alcock, "Dr. Ruzicka, Pictorialist," *Photo Art Monthly* 5, č. 9, (září 1937): s. 420

4. Jiří Jeníček, *D. J. Růžička* (Praha — Státní nakladatelství krásné literatury, hudby a umění, 1959): s. 9

5. Roger Piatt Hull, "Camera Work: An American Quarterly" (kand. práce, Northwestern University): s. 256

6. Růžička skromně prohlásil: „Rád bych ujistil začátečníka, že to málo (a je to velmi málo), co vím o fotografování, je zásluhou Photo-Era a jiných fotografických časopisů, ročenek, a příruček." D. J. Ruzicka, The Experiences of a City Amateur, *Photo-Era* 27, č. 4, (říjen 1911): s. 171

7. Wilfred A. French, "Our Illustrations," *Photo-Era* 27, č. 6, (prosinec 1911): s. 317

8. "Our Monthly Competition," *American Photography* 5, č. 9 (září 1911): s. 548

9. Ruzicka, "The Experience of a City Amateur," s. 167

10. "Competition Pictures — Miscellaneous," *The Camera* 16, č. 9 (září 1912): s. 425

11. Jeníček, *D. J. Růžička*, s. 16

12. Ruzicka, "The Experience of a City Amateur," s. 171

13. K nové generaci piktorialistů patřili Dr. A. D. Chaffee, Edward E. Dickson, Bernard S. Horne, Ira W. Martin a Thruman Rotan.

14. "The Aims of the Pictorial Photographers of America," *Pictorial Photographers of America 1917* (New York: Pictorial Photographers of America, 1918): s. 6

15. "Foreword," *International Salon of the Pictorial Photographers of America* (New York: The Art Centre, 1923).

16. John Wallace Gilles, "Dr. D. J. Ruzicka," *American Photography* 17, č. 8 (srpen 1923): s. 462

17. I. W. Schmidt, "And a Blue Ribbon Goes to the Judge!" *New York World Telegram*, 1. května, 1947

18. Boris Dobro, "PSA Profile: Dr. D. J. Ruzicka," *PSA Journal* 18, č. 12 (prosinec 1952): s. 694

19. John C. Stick, "Photographic Art in America: In the Southwest," *Light and Shade 1,* č. 4 (březen 1929): s. 8

20. D. J. Ruzicka, citován v Jack Wright, "PSA Personalities: Dr. D. J. Ruzicka, F. P. S. A.," *PSA Journal* 10, č. 2 (únor 1944): s. 99

21. "The Photography of the Unpicturesque," *The Camera* 28, č. 3 (březen 1924): s. 169

22. Růžička citován v Barbara Green, "Forty Years of Pictorial Photography: The Story of Dr. D. J. Ruzicka, F. R. P. S.," *The Camera* 65, č. 12 (prosinec 1943): s. 95

23. Tamtéž, s. 37

24. Tamtéž, s. 39

25. Původní budova McKim, Mead and White byla zbořena počátkem šedesátých let. Na stejném místě byla postavena Madison Square Garden s novým Pensylvánským nádražím v podzemí

26. John Paul Edwards, "The Eighth Pittsburgh Salon," *Photo-Era* 46, č. 5 (květen 1921): s. 228

DRAHOMÍR JOSEF RŮŽIČKA
A ČESKÁ FOTOGRAFIE

DANIELA MRÁZKOVÁ

D. J. Růžička je v historii české fotografie legendární postavou. „Jím počíná obroda naší fotografie," píše o něm Jan Lauschmann. „Bylo to v určitém smyslu zjevení," začíná svůj komentář k jeho snímkům Jaromír Funke. „Přišel v pravý čas," konstatuje v Růžičkově monografii Jiří Jeníček. Fotografující lékař české čtvrti New Yorku skutečně působil svými snímky rozruch, když se na sklonku roku 1921 objevil v Praze a Český klub fotografů amatérů mu uspořádal ve svých klubovních místnostech výstavu. Do království olejotisků, bromolejů, gumotisků a dalších technik, přibližujících fotografii pracnými rukodělnými postupy pokud možno co nejvíce malířství, vstoupil svými „přímými" fotografiemi: bromostříbrnými, chlorobromostříbrnými a chlorostříbrnými zvětšeninami, které působily na diváky pouze světelnými náladami kreslenými fotografickou optikou. Především mladá generace byla okouzlena, nadšena. A do Českého klubu fotografů amatérů se za „doktorem Růžičkou", jak se mu obecně říkalo, jen hrnula. A on zval mladé i do svého hotelového pokoje, kde diskuse o estetických i technických otázkách fotografie pokračovaly. Okouzlení, které Růžičkovy názory a snímky způsobovaly, posléze vedlo ke vzpouře v amatérských klubech, k boji za „čistou" fotografii, jenž nakonec přerostl — v dramatický zápas o moderní charakter české fotografie.

Role osobnosti v dějinách je však vždycky poněkud složitější, než jak se na první pohled zdá. A tak je tomu i s místem D. J. Růžičky v české fotografii; s místem tvůrce, jenž je po léta pokládán za mezník, znamenající zvrat dosavadního vývoje, za rozhodující moment, od něhož se počítá konec jedné a začátek další epochy. V roce 1912, kdy Růžička přijel do rodné vlasti poprvé, je česká fotografie ještě v plném zajetí tehdejších tendencí evropského piktorialismu a vzájemně se v ní mísí vlivy literárního symbolismu s impresionismem a secesní dekorativností. Proti jiným tendencím, kdyby se s nimi setkala, by pravděpodobně zůstala imunní. V roce 1921, kdy Růžička přijíždí do vlasti po druhé, je však česká fotografie už připravena k zásadním proměnám a je jen otázkou impulsu, kdy k nim dojde. Kdyby tedy do jejího váhání, tak příznačného pro všechno rakousko-uherské, nevstoupil nenadále D. J. Růžička, jistě by to dříve či později učinil někdo jiný. Ten zvrat musel nastat. Neboť doba k němu uzrála.

Způsobila to především první světová válka. Po ní už nic nemohlo být takové, jako před ní. Ani ve fotografii. Lidé, zvlášť mladí, kteří přežili její běsnění, v ní předčasně dospěli. Už si nechtějí s fotografií jenom hrát, tuší možnosti se jejím prostřednictvím vyjadřovat. V amatérských klubech se sice dál kopíruje na albumin, dál zůstává ze všeho nejdůležitější malebnost motivů, dál je nejvýš ceněna pracnost ušlechtilých tisků, jako by jejich rukodělná výlučnost byla hlavní zárukou uměleckých kvalit; v představivosti fotografů dál triumfuje dekorativismus. Ale současně jsou tu hořké válečné zkušenosti. Mladí cítí, že je třeba hledat nové cesty, pouze nevědí, kudy se vydat. Růžička, jakoby spadlý s nebe, novou cestu ukazuje. Přichází z jiného světa. Nemá nic společného s minulostí, se zatuchlými maloměšťáckými rakousko-uherskými poměry, naopak. Fascinuje volností názorů prostých jakýchkoliv konvencí. Imponuje jednoduchostí „čistého" fotografického výrazu.

Ano, doktor Růžička se v roce 1921 zdá být vykupitelem. Je stoupencem idejí členů americké skupiny Fotosecese, Alfreda Stieglitze, Clarence Hudsona Whitea, Gertrudy Käsebierové, Edwarda Steichena a dalších, kteří fotografii chápali jako organickou součást zásadní proměny umění — tedy jeho přechodu od funkce reprezentační k funkci poznávací — a na tomto základě jí pomáhali nacházet vlastní specifičnost a svébytnost. To znamenalo dojít k umělecky platnému fotografickému obrazu samostatnou, na malířství nezávislou cestou. Roztrhnout pouta akademismu. Podobně jako oni, i D. J. Růžička ctí dokumentární podstatu fotografie. Odmítá jakýkoliv umělý zásah do negativů i pozitivů a namísto ušlechtilých procesů, olejotisků, uhlotisků, gumotisků a dalších tzv. malířských technik, jež považuje za nefotografické, usiluje o čistou fotografii. Pracuje s měkce kreslícími objektivy jako prostředkem ryze fotografické iluzívnosti. V jednom z rozhovorů s fotografem a publicistou Jiřím Jeníčkem říká: „Jako všichni fotografové mé generace, i já měl období, kdy jsem fotografoval výhradně ostře kreslícím objektivem. Byl jsem šťasten, jestliže jsem měl na pozadí obrazu podrobnosti okem neviditelné. Pochopitelně pak přišla vlna měkce kreslících objektivů. I začal jsem se na svět dívat šálivýma očima. Tehdy se mi ostrá kresba zprotivila. Dal jsem anastigmatům vale. Byl jsem skálopevně přesvědčen, že záměrně zneostřený fotografický obraz je jedině možný „umělecký" projev ve fotografii. Souhlasil jsem s Clarencem Whitem, že zbavit se změkčujících objektivů způsobilo by v umělecké fotografii kalamitu."[1]

Ovšem tyto názory nic nemění na tom, že Růžička se svou zásadou nedotknutelnosti negativu a pozitivu, vylučující jakýkoliv vnější zásah do obrazu s výjimkou výřezu, vrací fotografii zpět její technickou podstatu. A potom — světlo. Jen a jen světlo chápe Růžička jako základní výrazový prostředek fotografie. Je to sice pořád ještě fotografie přímo závislá na motivu, ale důležitá je fotogeničnost tohoto motivu, a nikoliv malebnost jeho kompozičního uspořádání. Pozornost fotografa se tak čím dál víc upírá k prostému světu každodennosti, který obvykle míjíme bez povšimnutí, pokud jej nejsme schopni vnímat ozvláštněně — tedy jako bychom jej viděli poprvé.

Růžičkovo osobní krédo „dokonalý negativ = dokonalá zvětšenina" se potom pro mnoho jeho českých následovníků stává až úzkostlivě dodržovaným zákonem. Platnou normou, jediným pevným orientačním bodem v nadcházejících letech půtek mezi stoupenci „nové" a „staré" školy, tedy zastánci „čisté" fotografie a přívrženci „malířských" postupů.

Růžičkův vliv, prostředkovaný i jeho výstavami, přednáškami a četnými osobními kontaky s fotografy pražskými i mimopražskými, zapůsobil v Čechách především ve smyslu konečného uvědomění si specifičnosti fotografického výrazu. Jeho názory a fotografie, kterými je dokládal, způsobily zásadní obrat v dosavadním chápání fotografie jako jednoho z druhů malířské či grafické techniky. A utvrdily v mládeži beztak už převažující vědomí svébytnosti fotografického média. D. J. Růžičkou se tedy urychluje názorové vření v české fotografii. Jeho prostřednictvím se otevírá cesta novému fotografickému myšlení.

V květnu 1925 má D. J. Růžička v Praze další výstavu zásadního významu, která neznamená pro českou fotografii jen impuls, jako tomu bylo s výstavou předchozí, ale je stvrzením vítězství právě nastupující nové české fotografické generace, jak ji vyznačují jména Jaromír Funke, Jan Lauschmann, Josef Sudek, Adolf Schneeberger, Přemysl Koblic, Jaroslav Fabinger, Jiří Jeníček a další. Tato Růžičkova výstava se stává vědomým manifestem čisté fotografie. Působí vším. Tím, jak klade důraz na využívání světla, na výtvarný řád obrazů, na jejich dokonalé zpracování. Tematika jeho prací zahrnuje i monumentální vidění krajiny a přírodních motivů, apoteózu velkoměsta. Ne, to už není ono staré, tradičně sentimentální chápání venkovské nebo městské krajiny, přizpůsobované žánrové malbě. To je nová krása samotné reality, osobně zhodnocená!

„Stojím tváří v tvář obrazu Kalifornský les", píše o svém dojmu z Růžičkovy výstavy Jiří Jeníček. „Proč mě poutá? Je mírně zneostřen. Koruna stromu míří mocným obloukem k levé rámcové svislici obrazového formátu. Je to ještě strom? Ne! Je to válečný prapor, zabodnutý dávno padlým praporečníkem do písku mořského pobřeží . . . Dívám se, dívám . . . Tvar koruny se mění. S ní strom, krajina. V obrovského, gigantického ptáka. Orla? Supa? Kondora? Pták rozepjal křídla. Marně! Život v ploše toho obrazu doznívá. Peripetie stromu nastala. Vyúsťuje v katastrofu."[2] A Jaromír Funke pak týž obraz hodnotí slovy: „. . . Kalifornský les . . . svou hrůznou mysterióz-ností dává vyniknout tomu, co jest blízké představě Dantova pekla. Je zde bohatství obsahu i opulentnost tvarů. Tento fotografický zázrak vysává vše, co předmět může jen podat. Je to nejen prostorová hloubka, která nás okouzluje, ale je to rafinovanost světla, možnost nadsaditi a říci, že je to kultura fotografického citu, která dala vzniknout tomuto jedinečně krásnému obrazu."[3]

Růžička si byl dobře vědom, jak zásadní roli hraje ve fotografii fotogenie. Sám vyprávěl: „Mrakodrapy na mne odjakživa působily pohádkově. Vyvolávají ve mně ozvěny životních osudů. Musí však být nevšedně osvětleny. Za všedního, nevýrazného

světla mě nezajímají. Světlo mě vždy uchvacovalo, okouzlovalo. Je životem fotografického obrazu!"[4] Světlo je pro Růžičku nositelem výtvarnosti a obsahovosti, alfou i omegou fotografie. Proto je tak často tematizuje, činí z něho hlavní náplň svých obrazů — jak je tomu například ve slavném snímku Pensylvánské nádraží. Stoupenci „nové" školy se však nevydělují z dosavadního klubového společenství jenom proto, že nechtějí fotografovat tak, jako stará generace; že chtějí prosazovat ryze fotografické výrazové prostředky, demonstrovat nezávislost fotografického média. Ten generační svár je mnohem hlubší a otevírá celý komplex závažných otázek, týkajících se samotného poslání fotografie, jejího společenského uplatnění, amatérismu a profesionalismu, etiky, estetiky, teorie, kritiky, ba samotného smyslu fotografie. Jde doslova o zápas o modernost české fotografie.

Závažný generační rozkol vzniká vlastně kvůli nařčení Jana Evangelisty Purkyně z údajného profesionalismu, neslučitelného s „ušlechtilými, nezištnými zájmy amatérů". Z Českého klubu fotografů amatérů v Praze je v roce 1922 vyloučen nejprve Purkyně, neboť své sportovní snímky nedělal jen pro vlastní potěchu, a po něm další tři mladí členové, kteří vystoupili na jeho obranu. Mezi nimi i stipendista Josef Sudek, který z podpory klubu studoval v nově otevřeném fotografickém oddělení grafické školy, a bývalý člen výboru Adolf Schneeberger, jenž se dostal do vedení klubu právě jako zástupce odbojné mládeže; mládeže, která v poválečném přílivu asi sto padesáti nových členů proměnila dosavadní strukturu nejstaršího českého fotografického klubu nevídaným způsobem i sociálně. Pro konzervativní atmosféru klubu, jehož prestiž starého typu netrpěla jen přívalem sociálně velmi různorodého mládí, ale i vznikem „nadřízeného" Svazu českých klubů fotografů amatérů, je příznačné, že Schneeberger ve své funkci nevydržel a už po třech měsících rezignoval. A příznačné pro neudržitelné poměry je i to, že ze sympatií s vyloučenými a na protest proti zkostnatělým názorům nakonec několik desítek členů z klubu dobrovolně odchází a ustavuje nový Fotoklub Praha. S Purkyněm jako starostou v čele.

Otevřený názorový konflikt v řadách českých fotografů lze chápat jako projev vlivu D. J. Růžičky, zvlášť když odbojníci byli vesměs zastánci čisté fotografie. Věhlas Růžičkových výstav se rychle šířil i po venkovských klubech a stejně tak i skvělá pověst výstavního souboru amerických fotografů, který Růžička během svých cest do vlasti dovezl. Počet Růžičkových následovníků roste a je téměř symbolické, že nejvášnivějším mluvčím fotografické obrody je odborník ve fotografické chemii a významná osobnost rodícího se českého fotografického průmyslu Jan Lauschmann. Jinak nadšený fotoamatér, jehož obdiv k Růžičkovi nakonec vedl i k jeho sňatku s Růžičkovou neteří. Při svých přednáškách v klubech i ve svých článcích publikovaných ve fotografickém tisku Lauschmann prosazuje čistou fotografii a spolu s ní de facto i nový fotografický materiál — bromostříbrný papír. Zájem „tvůrce" se zde kryje se zájmem „výrobce". A je to nakonec především dravě rostoucí fotografický průmysl, který v Čechách, podobně jako v ostatních zemích, vede nejen k rychlému prosazení

čisté fotografie, ale posléze i ke krizi amatérského fotografického hnutí, které pomalu, ale jistě ustupuje ze slávy, přestává hrát výsadní roli, neboť se stává masově pěstovaným „sportem", a do popředí zájmu se dostává — nový typ fotografického profesionála. Nikoliv živnostníka bez vyšších nároků estetických a ideových, ale tvůrce, který se svou tvořivou prací nejen realizuje, ale i živí. To je významný moment, který souvisí i s postupnou krizí piktoriální fotografie růžičkovského typu. Fotografie, jejímž hlavním cílem není nic míň, ale také nic víc, než — obraz. Zatímco doba volá po nových estetických ideálech a funkcích.

Kvas v české fotografii, do jisté míry vyvolaný D. J. Růžičkou, tedy vyvrcholil statutarizováním nového typu fotografického profesionála. Většina „rebelů" se totiž fotografií opravdu nemínila zabývat jen ve volném čase, ale hledala v ní své občanské poslání, povolání, smysl svého života. Lauschmann jako klíčová postava fotografické chemie; Funke jako průkopník moderního fotografického školství; Schneeberger jako polygrafický odborník; a Sudek si otevřel živnostenský ateliér. Každý z nich svým vlastním vkladem vpravil fotografii do praktického života; naplnil jednu z jejích četných společenských funkcí. Ještě v České fotografické společnosti se trojice jejích zakladatelů Schneeberger, Funke a Sudek pokouší od roku 1924 kopírovat dosavadní organizační model fotografie, platný v minulosti pro fotografování ze záliby. Rychle se však přesvědčuje, že jej svými zájmy sama překračuje, že spolkaření starého typu ji vlastně nezajímá.

Boj o „čistou" fotografii je v Čechách koncem dvacátých let dobojován. Svébytná existence fotografie jako výrazu je potvrzena. Obecná touha po novém estetickém ideálu a nových funkcích média fotografie je však naplněna až s vysoce vzedmutou vlnou snah funkcionalismu, konstruktivismu, sociálně orientované fotografie a surrealismu. Do Čech se dostávají publikace, jež se stávají biblí těchto nových idejí — Svět je krásný (Die Welt ist schön) Alberta Rengera-Patzsche, Foto-oko (Fotoauge) Franze Roha a Jana Tschicholda, Přichází nový fotograf! (Es kommt der neue Fotograf!) Wernera Gräffa a další. Bezprostřední ohlas tu má i historická výstava Film und Foto konaná v roce 1929 ve Stuttgartu, již se svými pracemi účastní i čeští autoři. Česká avantgardní fotografie formuje v době mezi dvěma světovými válkami pozoruhodný estetický a ideový konglomerát, spojující všechny revoluční umělecké a myšlenkové proudy té doby.

To všechno samozřejmě znamená odmítnutí piktoriální fotografie. Nicméně díky D. J. Růžičkovi právě v Čechách se cítí rozdíl mezi piktorialismem evropským a americkým velmi naléhavě. Stejně jako zvláštní kvality amerického realistického životního názoru, který právě ve fotografii umožnil předejmout ideje evropské nové věcnosti. V recenzi I. mezinárodního fotografického salónu, konaného v r. 1928 v Praze, se např. v časopise Fotografický obzor dočteme: „Většině pozorovatelů byl jistě nápadný zásadní rozdíl mezi fotografií Starého a Nového světa. Evropská fotografie je převážnou částí obrazová, malebná ve vžitém, tradičním smyslu výtvarnickém, její

estetika není vlastně její estetikou, ta je stále ještě vypůjčena . . . Nezbývá nám, než uplatnit ve fotografii intenzívnější vztah k životu, méně pózy a honosivé dovednosti technické, ale ovšem také méně snahy po prázdném exotismu a ‚originalitě' stůj co stůj . . . Mezi evropskými autory je daleko menší procento těch, kteří to pochopili, než za oceánem . . . Amerika má obrazovou fotografii jinou, pravdivější než my . . .''[5] Slova Jiřího Jeníčka pak situaci dokreslují: ,,Piktorialismus, představovaný díly D. J. Růžičky, byl hnutím kladným, zdravým, pokrokovým. Nebylo vinou piktorialismu, že se v Evropě stal obětí impresionismu a secese . . . Dr. Růžička přinesl do české fotografie myšlenky doslova revoluční. Ukázal české fotografii, jak se třeba dívat na věci a předměty, učil ji vychutnávat fotografičnost předmětů . . .''[6]
Historická role D. J. Růžičky v české fotografii je nerozlučně spjata s rozhodujícím procesem uvědomování si specifičnosti fotografického výrazu; s obdobím, kdy se znovu přehodnocuje smysl, respektive poslání fotografie a kdy se z amatérského hnutí začínají vydělovat profesionálové nového typu. Růžičkova role zaujímá místo na rozhraní. Jako důležitý článek=impuls určité fáze vývoje, k níž česká fotografie dospěla jako celek a od které se potom ubírala specifickými cestami jednotlivých velkých tvůrců: Sudka, Funka, Wiškovského, Rösslera a dalších. A je tu ještě jeden významný moment, který je logickým vyústěním Růžičkova fotografování ,,pro potěšení'': Když v roce 1936 odjíždí z Československa naposledy, kupuje si v Německu novinku, aparát na kinofilm Kodak Retina a roličku barevného inverzního filmu Kodachrome, právě uvedeného na trh, aby pro sebe a pro příbuzné v Čechách dokumentoval v barvách svoji zpáteční cestu. Později pak barevná okénka diapozitivů do staré vlasti posílal pravidelně — pro zajímavost a informaci. Soubor několika set originálních diapozitivů, pečlivě uchovávaný odborníkem ve fotografické chemii Janem Lauschmannem, se po letech stal významným dokladem pionýrských dob ,,fotografie v přirozených barvách'' a jako takový byl pak výběr z těchto snímků představen na samostatné ,,barevné'' Růžičkově výstavě v rámci výstavy Photokina 86, pořádané u příležitosti půlstoletí barevných fotografických materiálů. ,,Otec české moderní fotografie'' Růžička byl tak představen ze zcela neznámého zorného úhlu.

POZNÁMKY

1. Jiří Jeníček, *D. J. Růžička* (Praha: Státní nakladatelství krásné literatury, hudby a umění, 1959): str. 15—16

2. Jeníček, *D. J. Růžička*: str. 14

3. Jaromír Funke, „K výstavě dr. Růžičky v ČKFA," *Fotografický obzor* 33 (1925); str. 106—8

4. Jeníček, *D. J. Růžička*: str. 17

5. Jan Srp, „I. Mezinárodní fotografický salon v Praze," *Fotografický obzor* 36 (1928): str. 37

6. Jiří Jeníček, „Dr. D. J. Růžička a jeho místo v české fotografii," *Fotografie* 2 (září—říjen 1946) str. 103

54

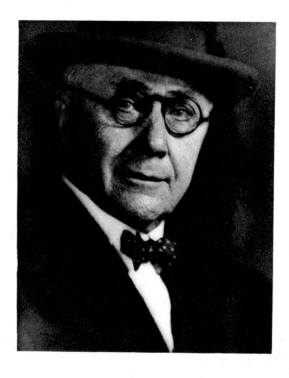

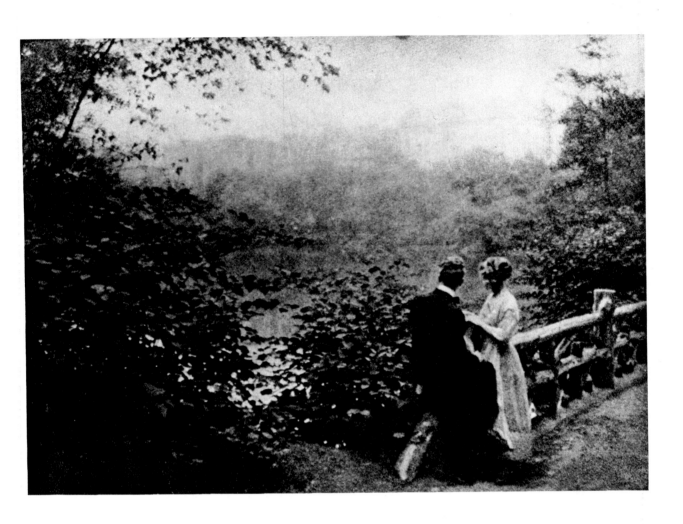

BUILDING AIR CASTLES
1909
Uměleckoprůmyslové Muzeum v Praze

STAVÍ VZDUŠNÉ ZÁMKY
1909
Uměleckoprůmyslové muzeum v Praze

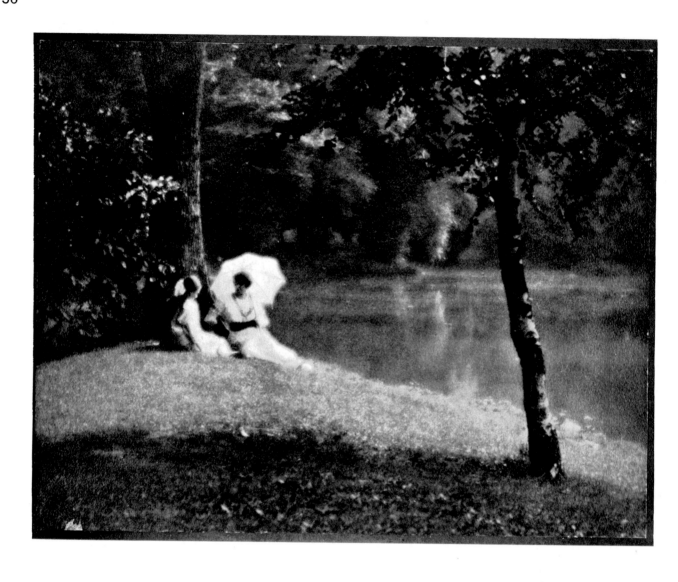

ONE SUMMER DAY... LONG,
LONG AGO, PROSPECT PARK
1910
The Camera Club of New York

LETNÍ DEN ... PŘED DÁVNÝM,
DÁVNÝM ČASEM
1910
The Camera Club of New York

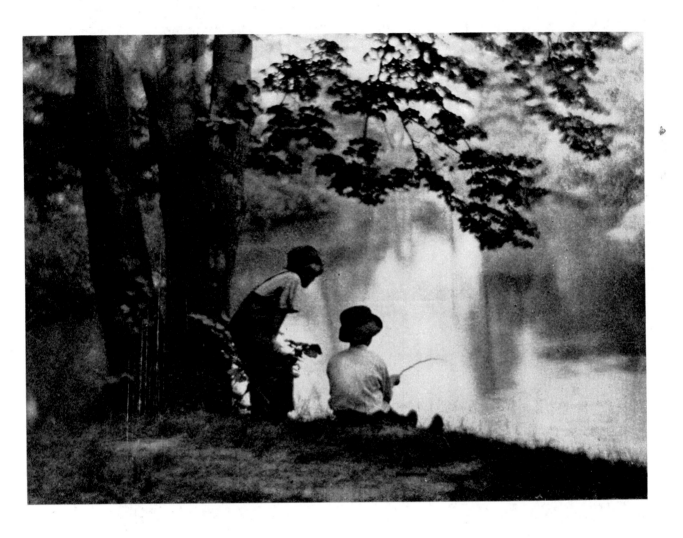

WHEN WE WERE LITTLE BOYS
1910
Uměleckoprůmyslové Muzeum v Praze

KDYŽ JSME BYLI MALÍ CHLAPCI
1910
Uměleckoprůmyslové muzeum v Praze

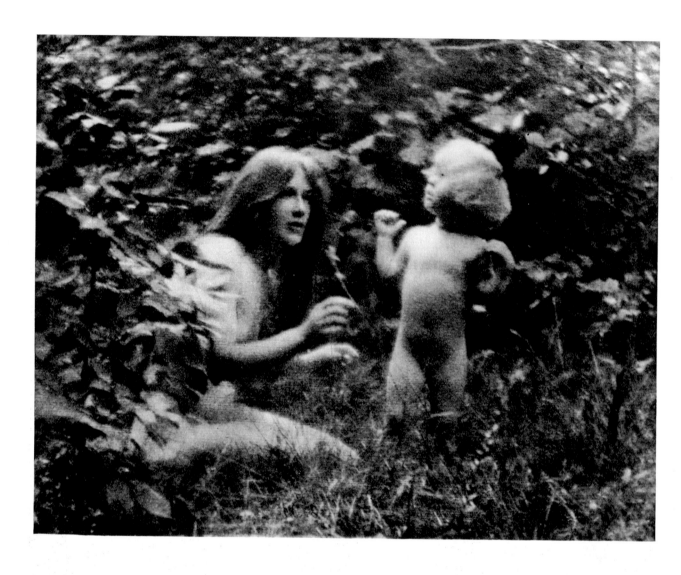

HARK! THE SONG OF THE LARK!
Moravská Galerie v Brně

POZOR DEJTE! SKŘIVÁNKA POSLOUCHEJTE!
Moravská galerie v Brně

OLD ROOFS, PRAGUE
1922
Collection of Martin G. Weinstein

STARÉ STŘECHY, PRAHA
1922
Sbírka Martina G. Weinsteina

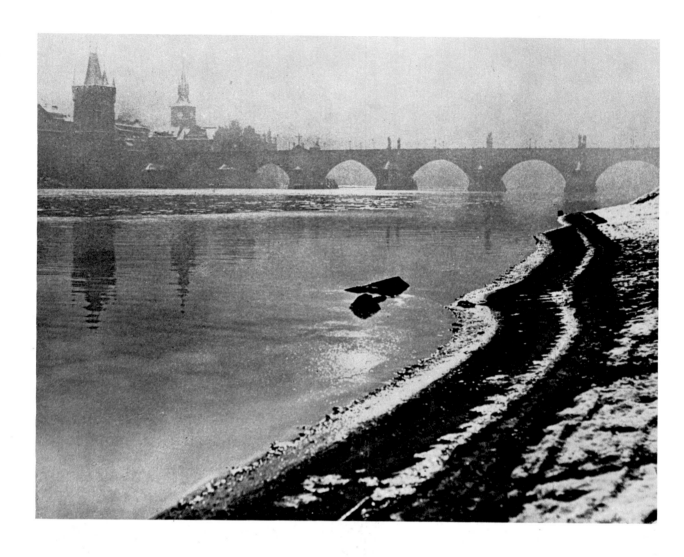

WINTER EVENING, PRAGUE
1925
Uměleckoprůmyslové Muzeum v Praze

ZIMNÍ VEČER, PRAHA
1925
Uměleckoprůmyslové muzeum v Praze

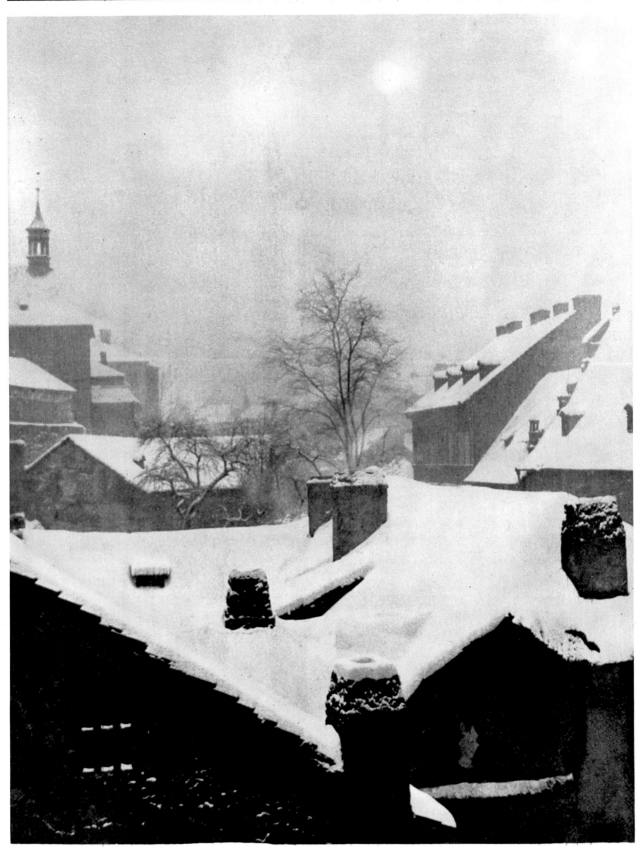

OLD ROOFS AND CHIMNEYS, PRAGUE
1924
Uměleckoprůmyslové Muzeum v Praze

STARÉ STŘECHY A KOMÍNY, PRAHA
1924
Uměleckoprůmyslové muzeum v Praze

62

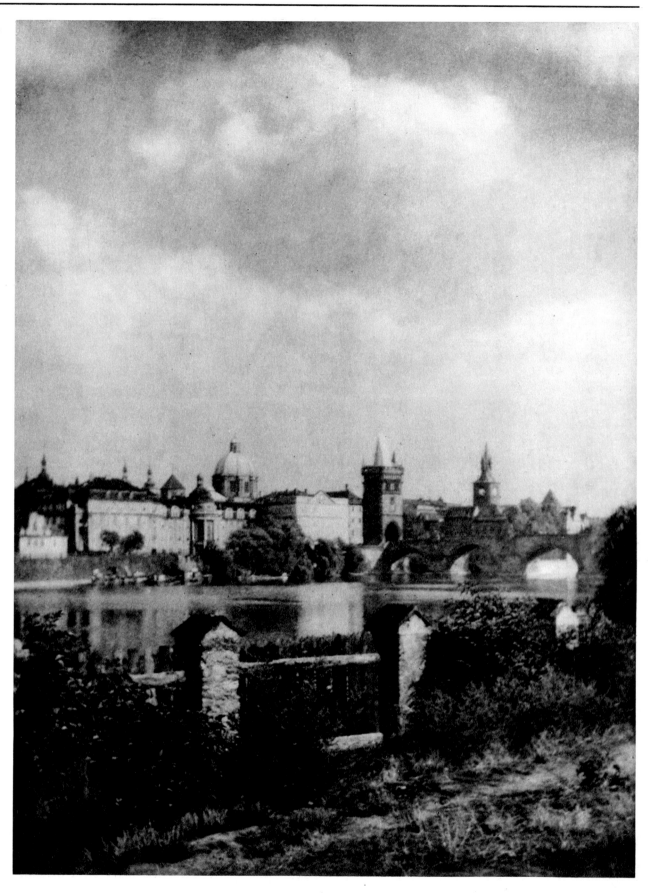

PRAGUE
1927
Uměleckoprůmyslové Muzeum v Praze

PRAHA
1927
Uměleckoprůmyslové muzeum v Praze

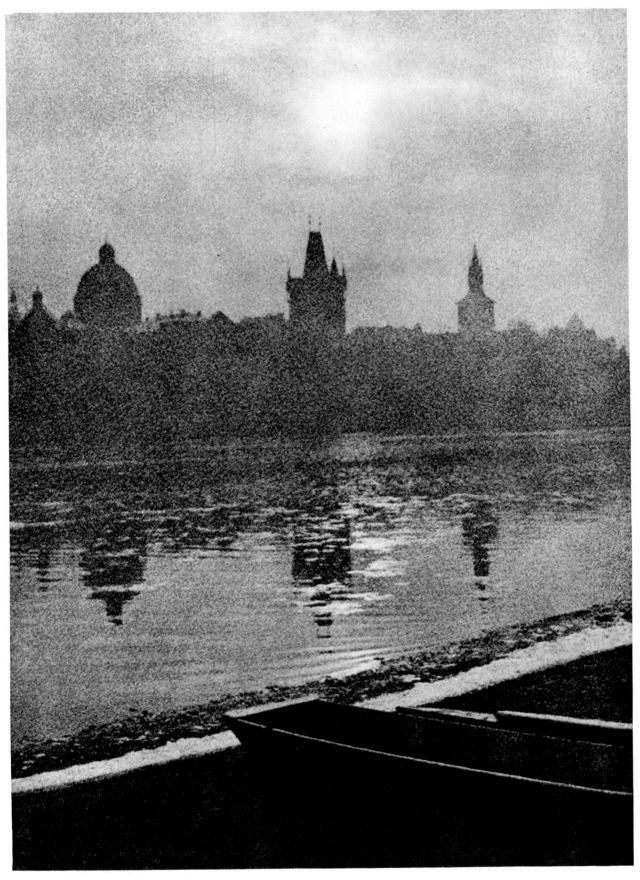

WINTER ON THE RIVER, PRAGUE
Uměleckoprůmyslové Můzeum v Praze

ZIMA NA ŘECE, PRAHA
Uměleckoprůmyslové muzeum v Praze

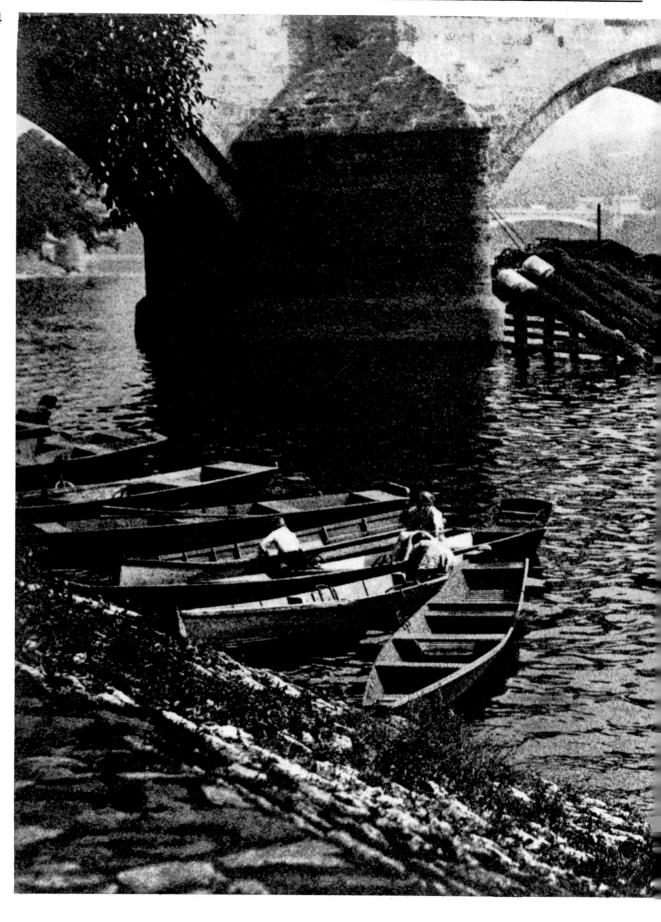

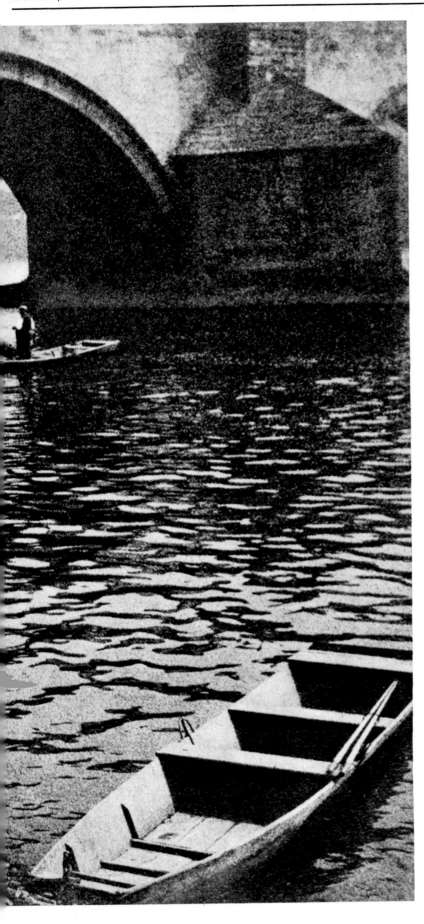

OLD BRIDGE, PRAGUE
1929
Uměleckoprůmyslové Muzeum
v Praze

STARÝ MOST, PRAHA
1929
Uměleckoprůmyslové muzeum
v Praze

66

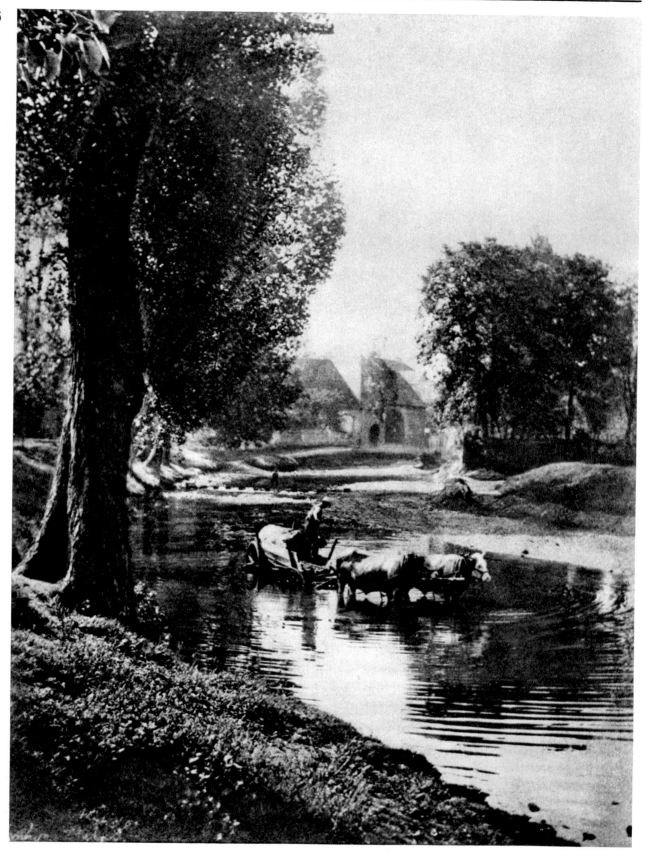

NA CHRUDIMCE—V CHRUDIMI
1927
Collection of Jerry Zbiral and Alan Teller

NA CHRUDIMCE V CHRUDIMI
1927
Sbírka Jerry Zbiralové a Alana Tellera

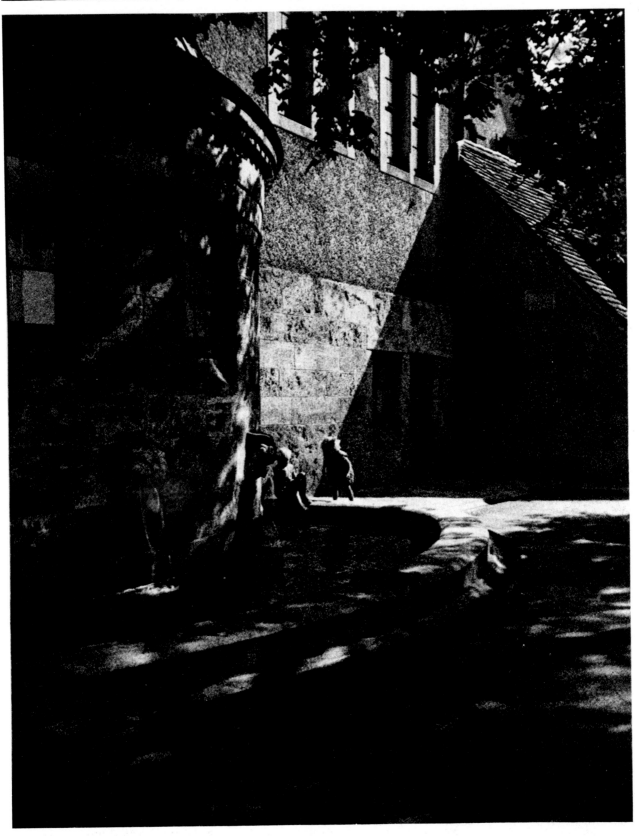

CHILDREN AT PLAY, ULM,
GERMANY 1929
Collection of Martin G. Weinstein

DĚTI PŘI HŘE, ULM,
NĚMECKO 1929
Sbírka Martina G. Weinsteina

68

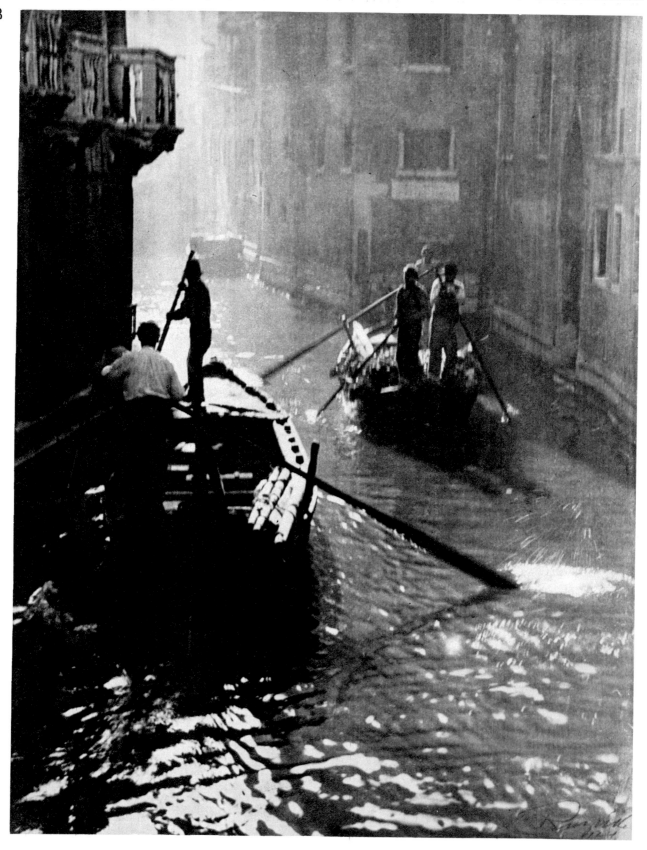

VENICE
Collection of Martin G. Weinstein

BENÁTKY
Sbírka Martina G. Weinsteina

WATCHING THE PASSING PARADE
Collection of Martin G. Weinstein

POZOROVÁNÍ PŘEHLÍDKY
Sbírka Martina G. Weinsteina

70

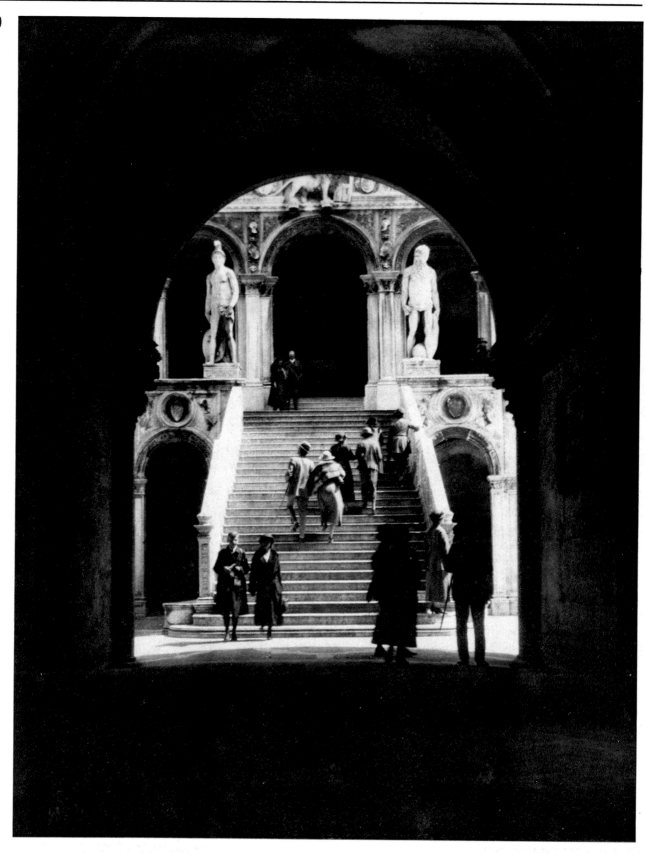

GIANT STAIRWAY, VENICE
1925
Collection of Martin G. Weinstein

OBŘÍ SCHODIŠTĚ, BENÁTKY
1925
Sbírka Martina G. Weinsteina

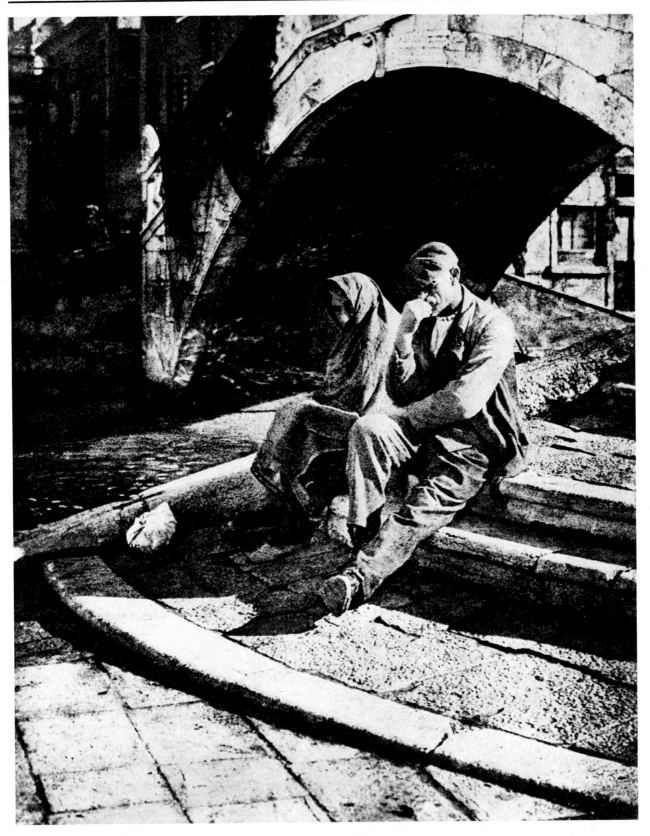

AT THE LOWER HARBOR,
ITALIAN BLINDS
1929
Collection of Martin G. Weinstein

V DOLNÍM PŘÍSTAVU
ITALŠTÍ SLEPCI
1929
Sbírka Martina G. Weinsteina

72

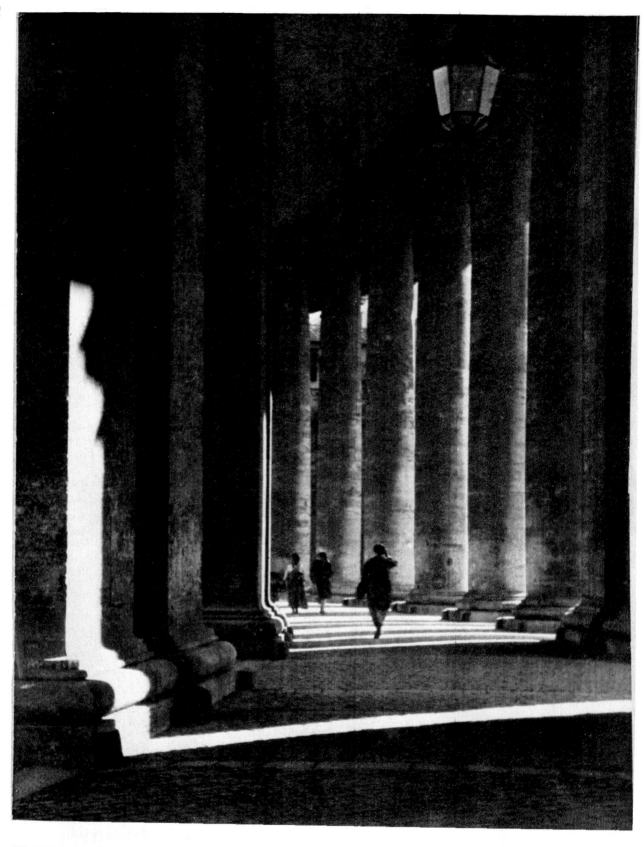

ST. PETER'S, ROME
c. 1930
Collection of Martin G. Weinstein

SVATOPETRSKÝ CHRÁM, ŘÍM
kolem 1930
Sbírka Martina G. Weinsteina

ARCO DI TITO, ROME
c. 1931
Collection of Martin G. Weinstein

ARCO DI TITO, ŘÍM
asi 1931
Sbírka Martina G. Weinsteina

74

THE MONUMENTAL STAIRWAY, ROME
1930
Uměleckoprůmyslové Muzeum v Praze

MONUMENTÁLNÍ SCHODIŠTĚ, ŘÍM
1930
Uměleckoprůmyslové muzeum v Praze

SUNLIGHT IN THE CHICKENHOUSE
c. 1938
Collection of Paul F. Walter

SLUNCE V KURNÍKU
kolem 1938
Sbírka Paula F. Waltera

76

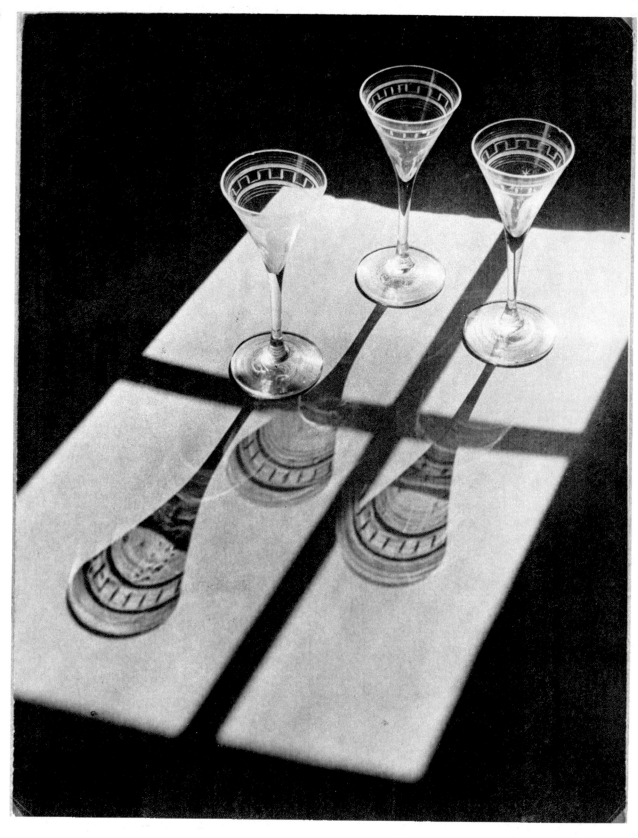

THREE GLASSES
1933
Jacques Baruch Gallery, Chicago

TŘI SKLENICE
1933
Jacgues Baruch Gallery, Chicago

A KITCHEN WINDOW
c. 1934
Collection of Martin G. Weinstein

23. KUCHYŇSKÉ OKNO
kolem 1934
Sbírka Martina G. Weinsteina

SQUASH
1933
Uměleckoprůmyslové Muzeum v Praze

DÝNĚ
1933
Uměleckoprůmyslové muzeum v Praze

A FEW DROPS OF RAIN
c. 1932
Collection of Martin G. Weinstein

PÁR KAPEK DEŠTĚ
asi 1932
Sbírka Martina G. Weinsteina

NEW YORK
Uměleckoprůmyslové
muzeum v Praze

NEW YORK
Uměleckoprůmyslové
Muzeum v Praze

CARROTS
1935
Collection of Martin G. Weinstein

MRKVE
1935
Sbírka Martina G. Weinsteina

THE GUTTER IN WINTER
Collection of Martin G. Weinstein

ZIMNÍ TÁNÍ
Sbírka Martina G. Weinsteina

THE RESTLESS SEA 1929
Uměleckoprůmyslové Muzeum v Praze

NEKLIDNÉ MOŘE 1929
Uměleckoprůmyslové muzeum v Praze

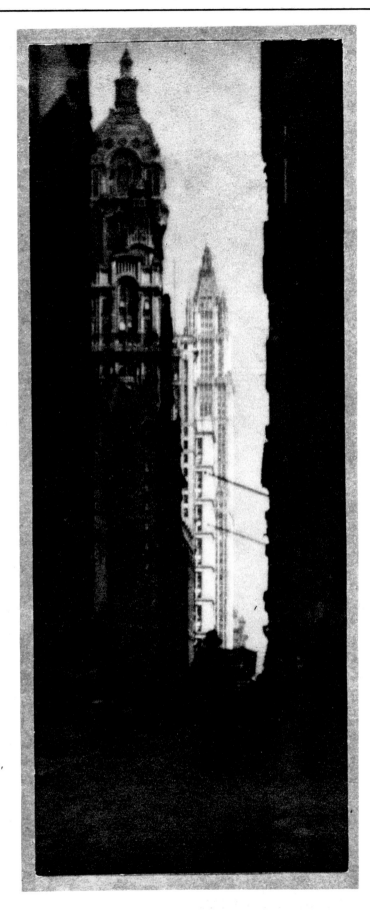

SINGER AND WOOLWORTH BUILDINGS,
BROADWAY, NEW YORK CITY
Canadian Center for Architecture.
Montreal

BUDOVY SINGER A WOOLWORTH,
BROADWAY, NEW YORK
Canadian Center for Architecture,
Montreal

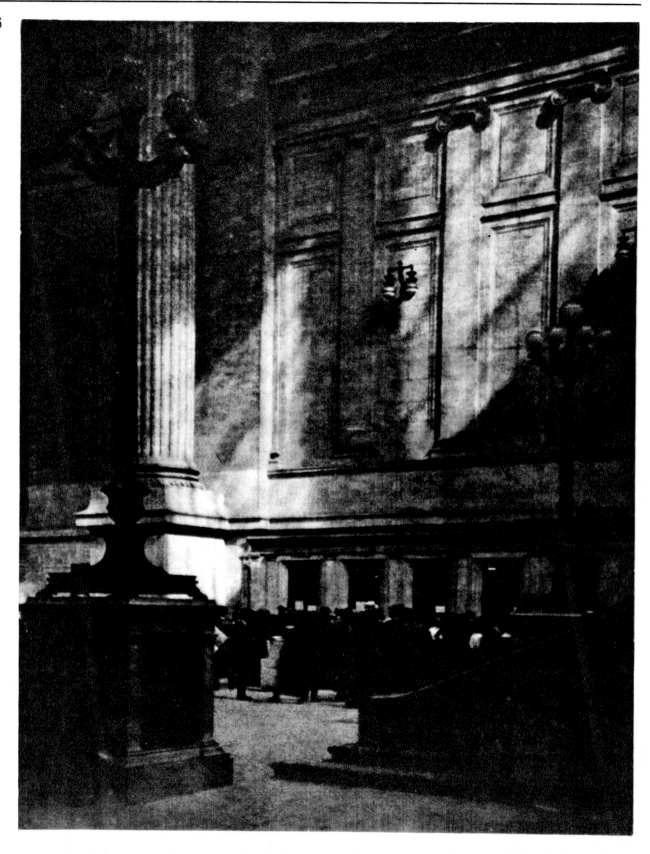

PENNSYLVANIA STATION,
NEW YORK CITY
Collection of Martin G. Weinstein

PENSYLVÁNSKÉ NÁDRAŽÍ,
NEW YORK CITY
Sbírka Martina G. Weinsteina

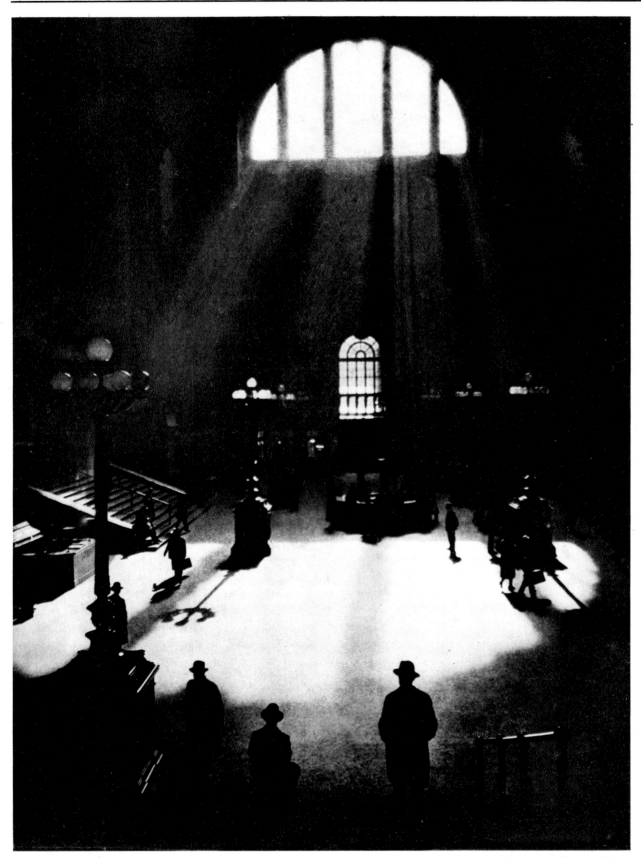

PENNSYLVANIA STATION,
NEW YORK CITY 1924
The Camera Club of New York

PENSYLVÁNSKÉ NÁDRAŽÍ,
NEW YORK CITY 1924
The Camera Club of New York

88

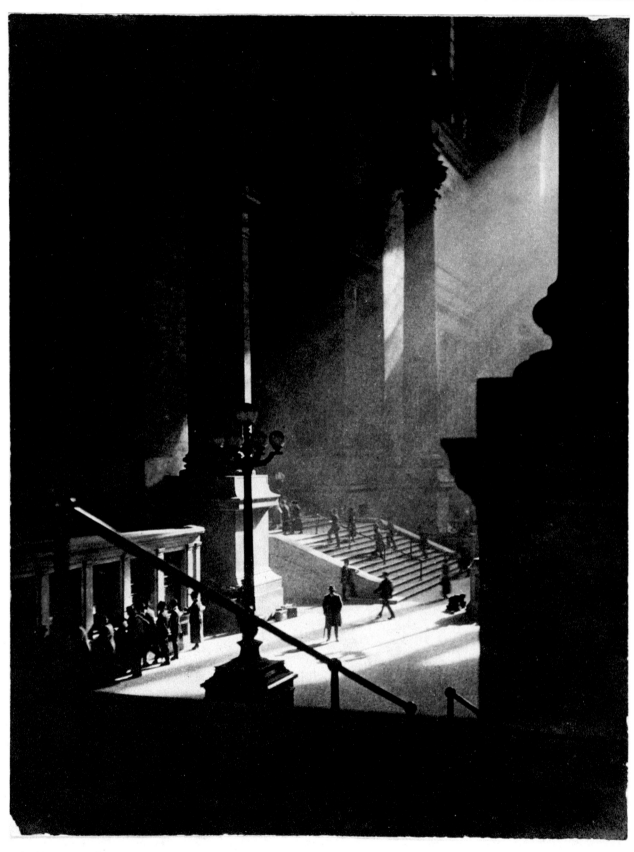

PENNSYLVANIA STATION,
NEW YORK CITY
Collection of Martin G. Weinstein

PENSYLVÁNSKÉ NÁDRAŽÍ,
NEW YORK CITY
Sbírka Martina G. Weinsteina

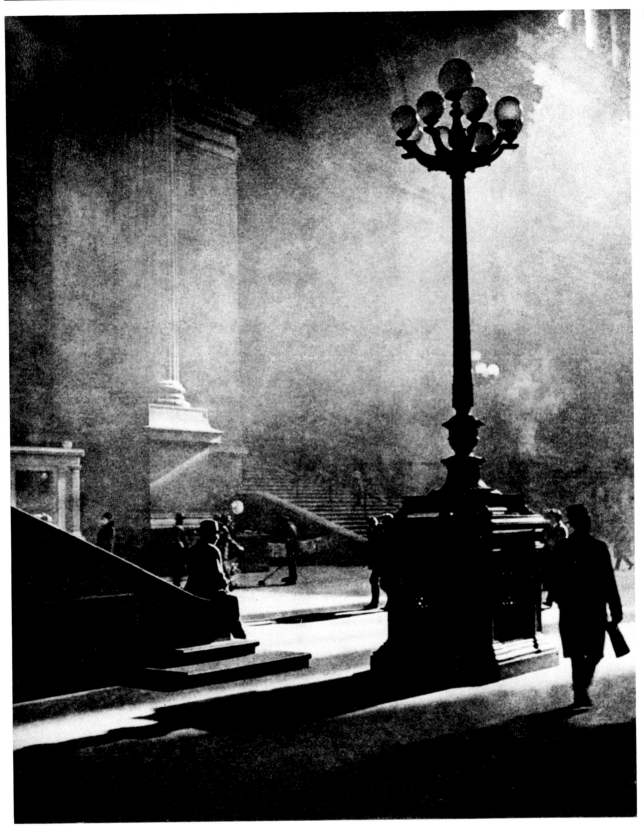

PENNSYLVANIA STATION,
NEW YORK CITY
Moravská Galerie v Brně

PENSYLVÁNSKÉ NÁDRAŽÍ,
NEW YORK CITY
Moravská galerie v Brně

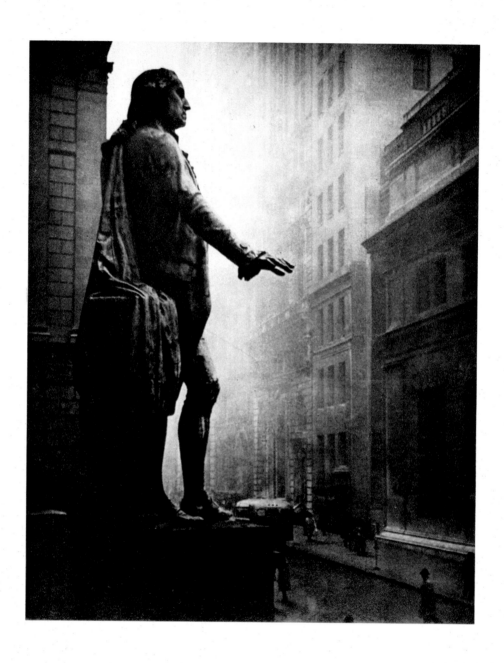

EARLY MORNING, WALL STREET,
NEW YORK CITY
1941
Moravská Galerie v Brně

BRZY RÁNO, WALL STREET,
NEW YORK
1941
Moravská galerie v Brně

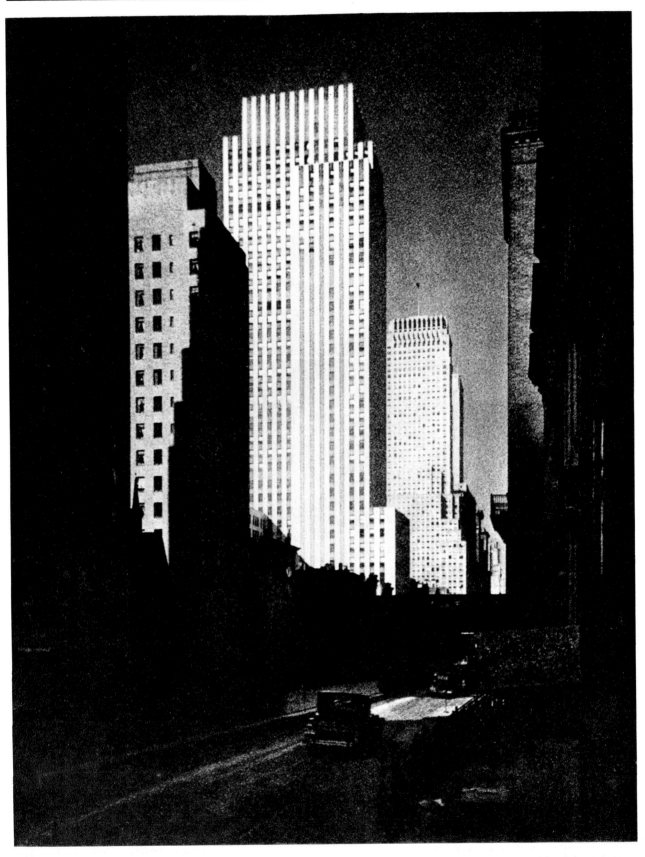

THE CANYONS OF NEW YORK
Collection of Martin G. Weinstein

NEWYORSKÉ KAŇONY
Sbírka Martina G. Weinsteina

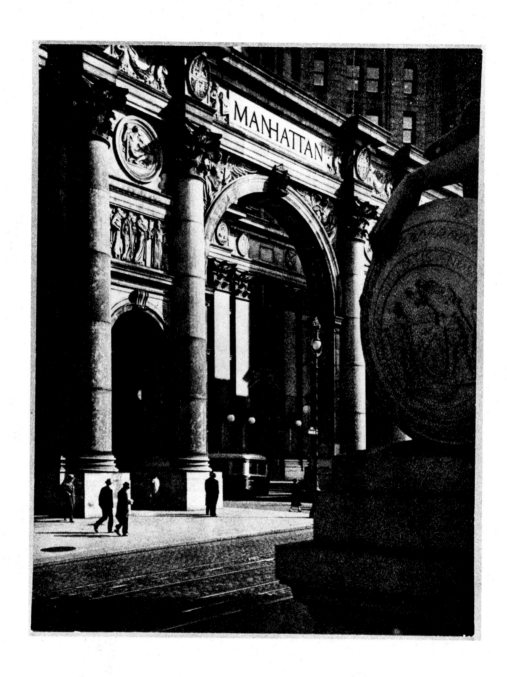

THE CIVIC CENTER,
NEW YORK CITY
Collection of Martin G. Weinstein

OBČANSKÉ STŘEDISKO,
NEW YORK CITY
Sbírka Martina G. Weinsteina

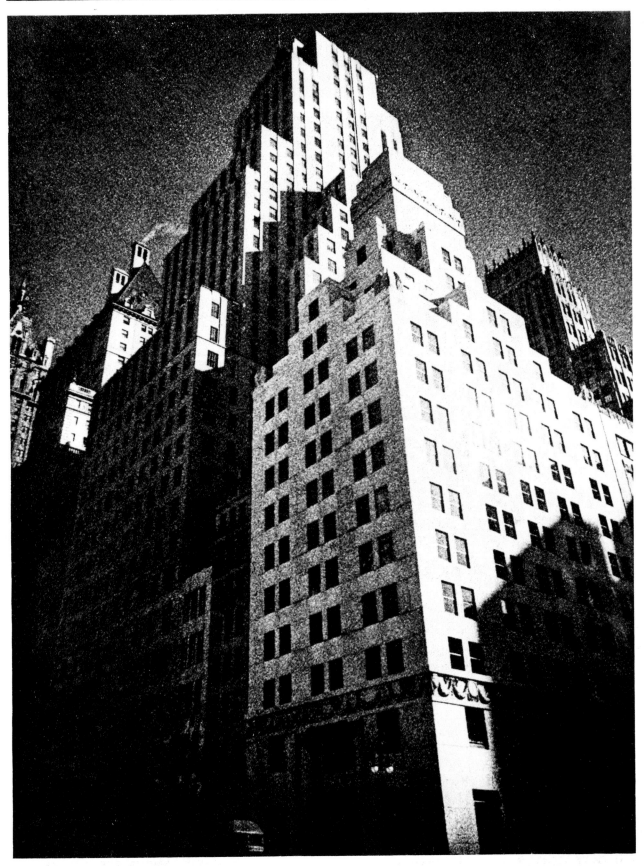

THE PYRAMIDS OF NEW YORK, c. 1931
Uměleckoprůmyslové Muzeum v Praze

NEWYORSKÉ PYRAMIDY, kolem 1931
Uměleckoprůmyslové muzeum v Praze

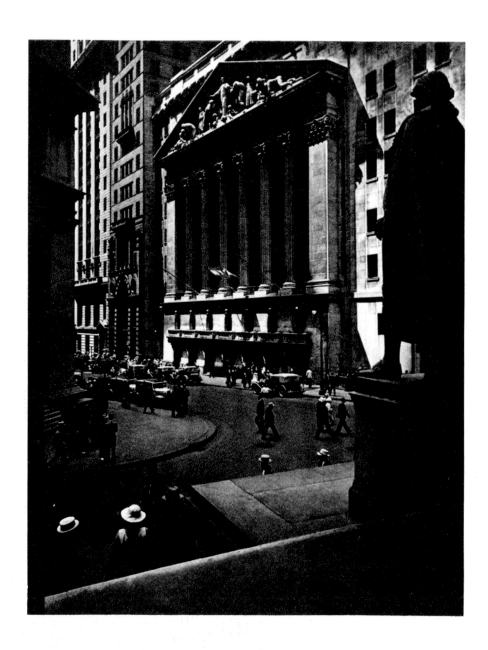

THE NEW YORK STOCK EXCHANGE,
WALL STREET
Canadian Centre for Architecture, Montreal

NEWYORSKÁ BURZA
WALL STREET
Canadian Centre for Architecture, Montreal

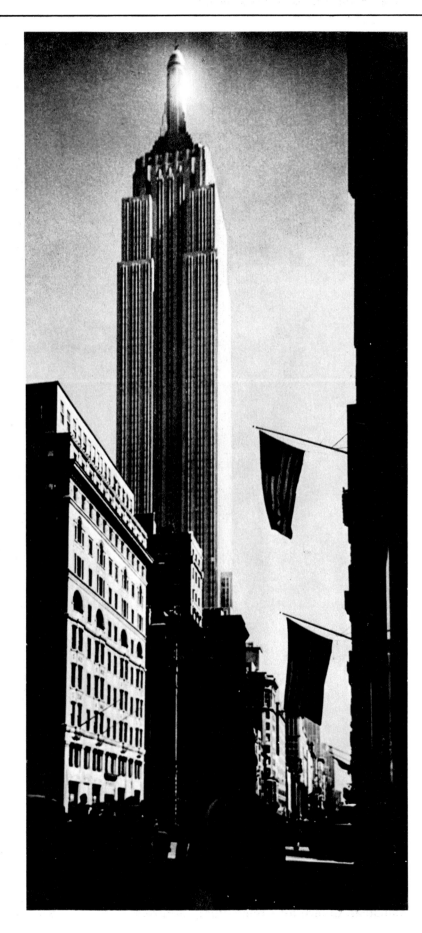

THE CONQUERING LIGHT,
EMPIRE STATE BUILDING,
NEW YORK CITY
1942
Collection of Martin G. Weinstein

VÍTĚZNÉ SVĚTLO,
EMPIRE STATE BUILDING,
NEW YORK CITY
1942
Sbírka Martina G. Weinsteina

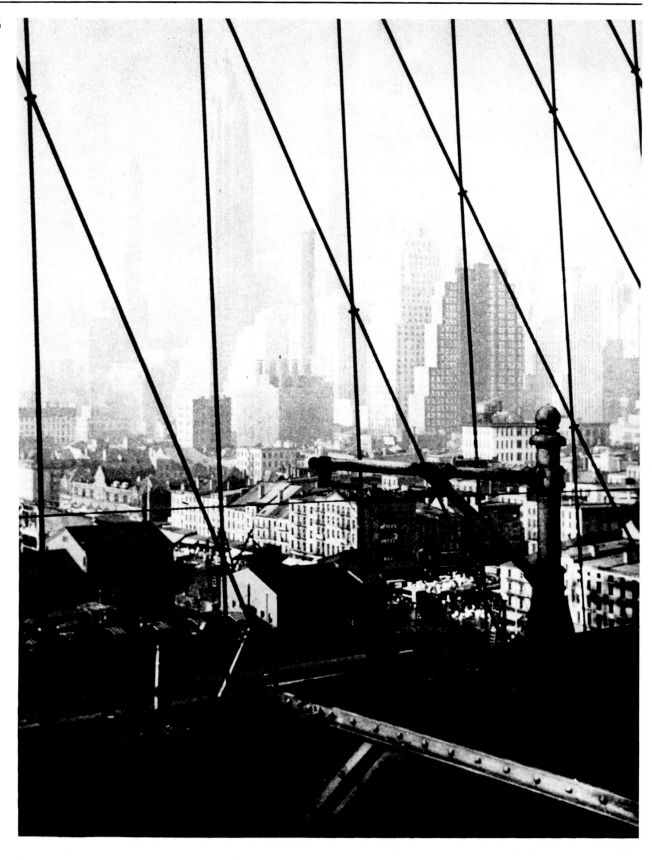

LOWER MANHATTAN
The Brooklyn Museum

DOLNÍ MANHATTAN
The Brooklyn Museum

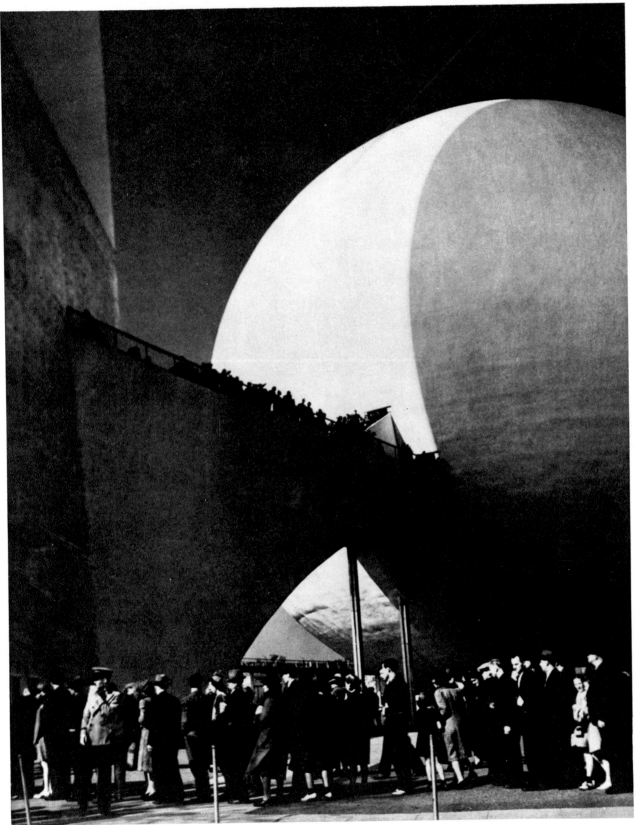

THE PERISPHERE,
NEW YORK, WORLD'S FAIR
1939
Collection of Martin G. Weinstein

PERISFÉRA,
NEWYORSKÁ SVĚTOVÁ VÝSTAVA
1939
Sbírka Martina G. Weinsteina

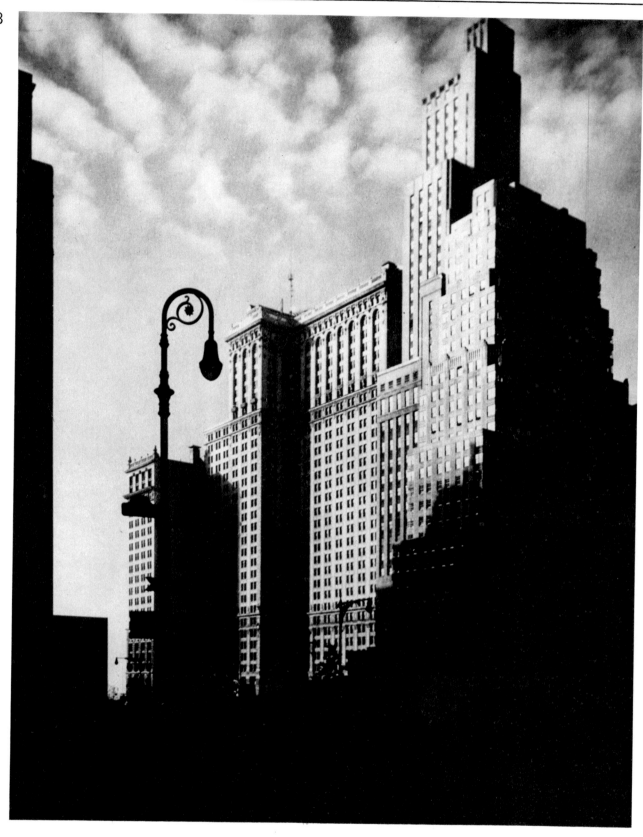

NEW YORK! UPWARD,
EVER UPWARD!
1943
Moravská Galerie v Brně

NEW YORKU! VÝŠ, STÁLE VÝŠ!
1943
Moravská galerie v Brně

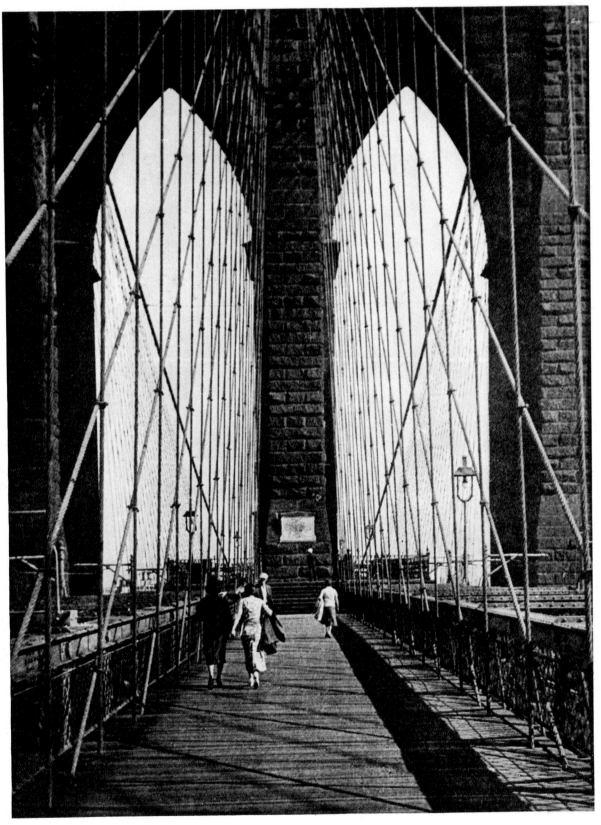

THE BROOKLYN BRIDGE
1930
Uměleckoprůmyslové Muzeum v Praze

BROOKLYNSKÝ MOST
1930
Uměleckoprůmyslové muzeum v Praze

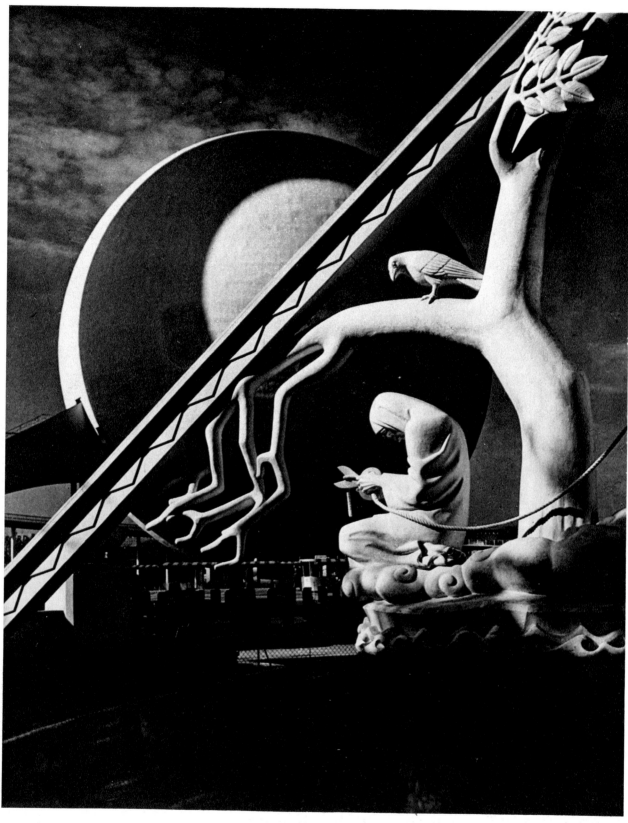

THE THREAD OF LIFE,
NEW YORK WORLD'S FAIR
1939
Collection of Martin G. Weinstein

NIT ŽIVOTA,
NEWYORSKÁ SVĚTOVÁ VÝSTAVA
1939
Sbírka Martina G. Weinsteina

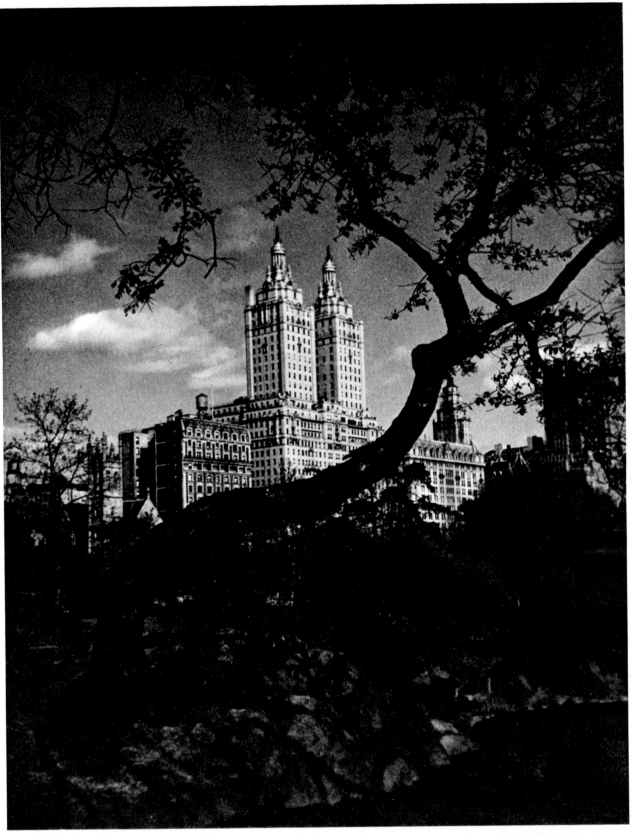

A VISTA FROM CENTRAL PARK,
NEW YORK CITY, c. 1937
Collection of Martin G. Weinstein

POHLED Z CENTRAL PARKU,
NEW YORK, kolem 1937
Sbírka Martina G. Weinsteina

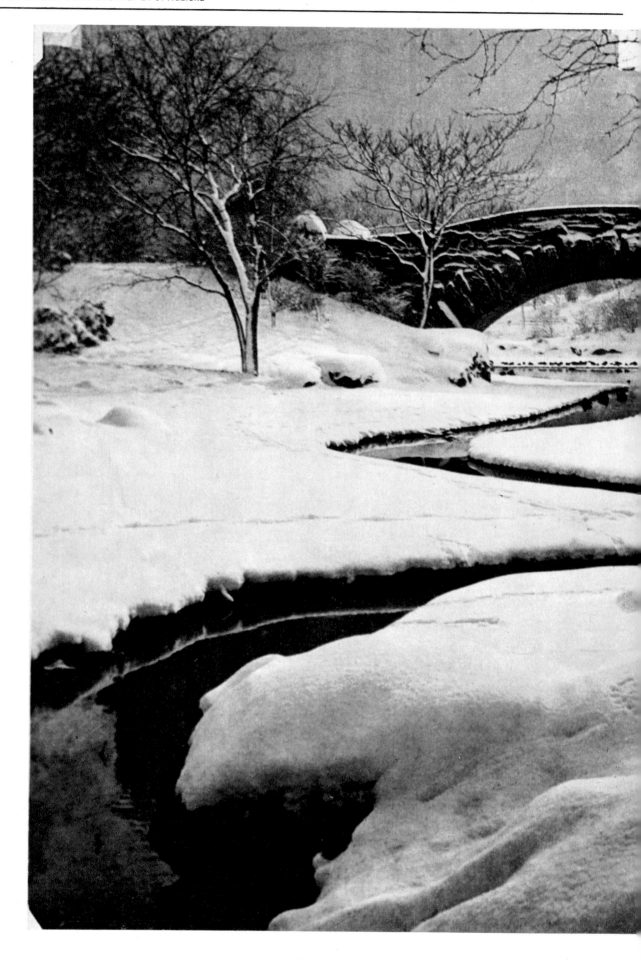

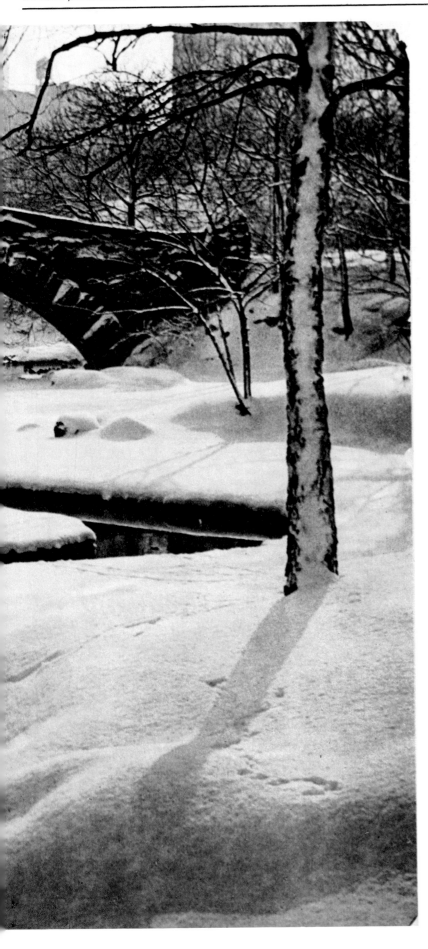

CENTRAL PARK,
NEW YORK CITY
1943
Collection of Martin G. Weinstein

CENTRAL PARK,
NEW YORK CITY
1943
Sbírka Martina G. Weinsteina

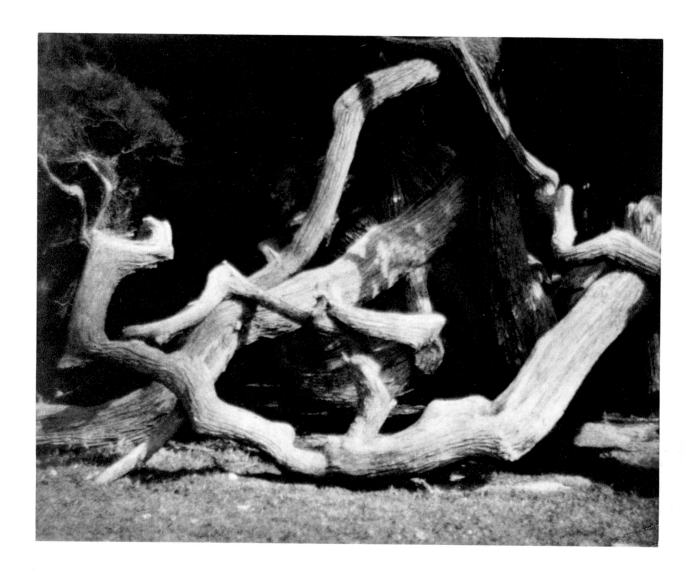

THE STRUGGLE FOR LIFE,
CALIFORNIA
1918
Kicken-Pauseback Galerie, Köln

BOJ O ŽIVOT,
KALIFORNIE
1918
Kicken-Pauseback Galerie, Köln

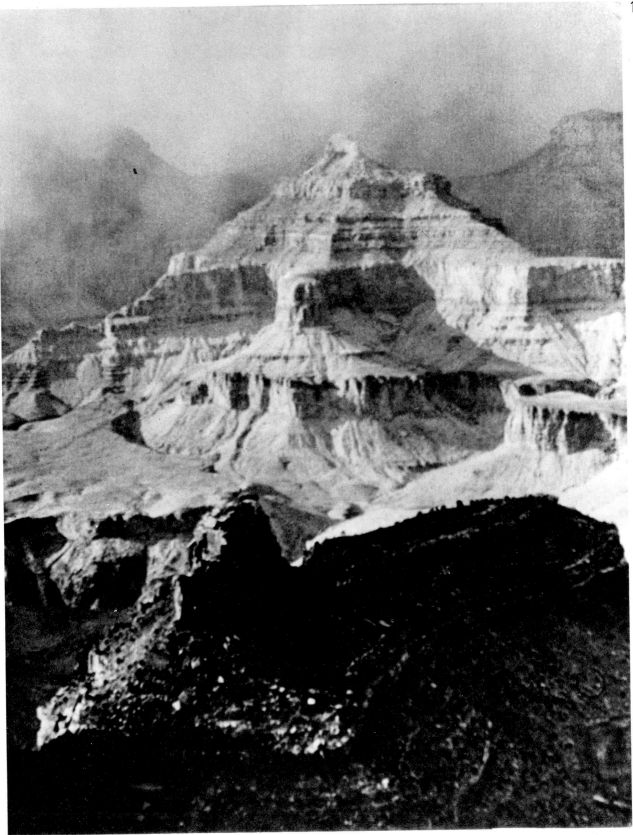

FOGGY MORNING,
GRAND CANYON 1951
Collection of Martin G. Weinstein

MLHAVÉ JITRO,
GRAND CANYON 1951
Sbírka Martina G. Weinsteina

CHRONOLOGY

February 8, 1870 Born in Trhová Kamenice, Bohemia

1876 Family moves to rural Nebraska

1884 Moves to New York City and finishes high school

late 1880s Studies in Vienna and marries

1891 Graduates from New York University with medical degree

1894 Begins private medical practice in New York City

late 1890s Among the first doctors to use X rays

1904 Purchases first camera

c. 1905 Abandons photography after discouraging results

1909 Resumes photography

1911 First reproductions of his work appear in photography magazines

1912 First return trip to Czechoslovakia

c. 1915 Begins photographing Pennsylvania Station

1916 Helps found the Pictorial Photographers of America

1921 Retires from medicine and moves to Czechoslovakia to assist family for two or three years

Joins, and has one-man exhibiton at the Český Klub Fotografů Amatérů v Praze

c. 1923 Returns to United States

late 1920s Travels regularly to Czechoslovakia and other European countries

1928 Joins the Camera Club of New York

1930 One-man exhibition at what is now the National Museum of American History, Smithsonian Institution

early 1930s Travels regularly to Czechoslovakia

1936 Visits Czechoslovakia for the last time
Exhibits more work than during any other year: 108 photographs in thirty-three salons

1940 His photographs enter permanent collection of the Brooklyn
 Museum
 Becomes honorary president of the Pictorial Photographers of
 America

1941 Stops sending photographs to salons

1947 One-man exhibition at the Brooklyn Museum
 First wife, Marie, dies

1936 Navštěvuje naposledy Československo
 Vystavuje víc prací než v kterémkoli jiném roce,
 108 fotografií v 33 salonech

1940 Jeho fotografie se stávají součástí trvalé sbírky Brooklynského
 muzea

1949 Receives honorary fellowship in the Royal Photographic Soci-
 ety (Hon., F.R.P.S.)
 Marries Jeanette Kunz Herma

1950 Receives honorary fellowship in the Photographic Society of
 America (Hon., F.P.S.A.)

1952 One-man exhibition at the Camera Club of New York

c. 1955 Ceases all photographic activity

1959 Monograph published in Prague

Sept. 30, 1960 Dies at his home in Jackson Heights, Long Island, New York

CHRONOLOGIE

8. února1870	Narozen v Trhové Kamenici v Čechách
1876	Rodina se stěhuje na venkov v Nebrasce
1884	Stěhuje se do New Yorku a končí střední školu
koncem 80. let	Studuje ve Vídni a žení se
1891	Končí newyorskou univerzitu s lékařským titulem
1894	Zahajuje soukromou lékařskou praxi v New Yorku
koncem 90. let	Je jedním z prvních lékařů používajících rentgenové paprsky
1904	Kupuje první kameru
asi 1905	Zanechá fotografování pro neuspokojivé výsledky
1909	Vrací se k fotografování
1911	První reprodukce jeho prací se objevují ve fotografických časopisech
1912	První návrat do Československa
asi 1915	Začíná fotografovat Pensylvánské nádraží
1916	Pomáhá založit The Pictorial Photographers of America
1921	Opouští lékařskou praxi a stěhuje se do Československa, aby asi 2-3 roky pomáhal rodině Vstupuje do Českého klubu fotografů amatérů v Praze a má tam výstavu svých prací
asi 1923	Vrací se do Spojených států
koncem 20. let	Cestuje pravidelně do Československa a do jiných evropských zemí
1928	Vstupuje do Camera Club of New York
1930	Výstava jeho prací v instituci, která nyní nese jméno The National Museum of American History, Smithsonian Institution
poč. 30. let	Cestuje pravidelně do Československa

1936 Navštěvuje naposledy Československo
Vystavuje víc prací než v kterémkoli
jiném roce, 108 fotografií na 33 salonech

1940 Jeho fotografie se stávají součástí
trvalé sbírky Brooklynského muzea

Je jmenován čestným prezidentem Pictorial Photographers of
America

1941 Přestává obesílat fotografické salony

1947 Výstava jeho prací v Brooklyn Museum
Umírá jeho první žena Marie

1949 Stává se čestným členem Royal Photographic Society
(Hon.F.R.P.S.)
Žení se s Jeanette Kunz Hermovou, druhou manželkou

1950 Stává se čestným členem Photographic Society of America
(Hon.F.P.S.A.)

1952 Výstava jeho prací v Camera Club New York

asi 1955 Ustává veškerá fotografická činnost

1959 Monografie vydaná v Praze

30. 9. 1960 Umírá ve svém domovu, Jackson Heights, Long Island,
New York

BIBLIOGRAPHY — BIBLIOGRAFIE

Alcock, William Alexander, "Dr. Ruzicka, Pictorialist." *Photo Art Monthly* 5
(September 1937): 419—23.

"The American Loan Exhibition of Czechoslovakian Pictorial Photography." *The Camera* 60
(July 1938): 39.

Dobro, Boris. "PSA Profile: Dr. D. J. Ruzicka." *PSA Journal* 18 (December 1952): 692—94.

"Dr. D. J. Ruzicka, Photographer, 90." [obituary] *The New York Times* (October 1, 1960), p. 19.

Fanderlík, Vladimir. "První svazová výstava." *Rozhledy fotografa amatéra* (Duben 1924), pp. 2—3.

Funke, Jaromír. "Dr. D. J. Růžička ve fotografii." *Fotografický obzor* 44 (1936): 171—72.

Gillies, John Wallace. "Dr. D. J. Ruzicka." *American Photography* 17 (August 1923): 460—62.

Green, Barbara. "Forty Years of Pictorial Photography: The Story of Dr. D. J. Ruzicka, F.R.P.S."
The Camera 65 (December 1943): 34—39, 95—96.

Jeníček, Jiří. *D. J. Růžička*. Praha: Státní Nakladatelství Krásné Literatury, Hudby a Umění, 1959.

Jeníček, Jiří. "Dr. D. J. Růžička a jeho místo v české fotografii." *Fotografie* 2 (Září-Říjen 1946): 103.

Krupka, Jaroslav. "Z historie Českého klubu fotografů amatérů v Praze." *Fotografický obzor* 47
(1939): 121.

Lauschmann, Jan. "Vývoj naší fotografie od let devadesátých."
Fotografický obzor 36 (1928): 56—59, 72—75

Riley, Phil M. "The Work of Dr. D. J. Ruzicka." *Photo-Era* 31 (September 1913): 117—20.

Ruzicka, D. J. "The Experiences of a City Amateur." *Photo-Era* 27 (October 1911): 167—71.

Ruzicka D. J. "Zkušenosti městského amatéra." *Fotografický obzor* 30 (1922): 146.

Skopec, Rudolf. *Sto let fotografie*. Praha: Beaufort A. S., 1939.

Srp, Jan. "I. Mezinárodní fotografický salon v Praze." *Fotografický obzor* 36 (1928): 37.

Srp, Jan. "Naučení z I. Mezinárodního salonu." *Fotografický obzor* 36 (1928): 49—50.

Sto let české fotografie 1839—1939. Praha: Uměleckoprůmyslové Muzeum v Praze, 1939.

Taylor, G. Herbert, ed. "D. J. Ruzicka." *My Best Photograph and Why*. New York: Dodge Publishing,
1937, pp. 74—75.

Wright, Jack. "PSA Personalities: Dr. D. J. Ruzicka, F.P.S.A." *PSA Journal* 10 (February 1944):
99—100.